山静日長

鄭文 山水 畫 集

鄭文 著

上海書畫出版社

目 録

序

陳心懋

如果熟悉鄭文就讀本科時的畫風，很難設想其今日山水畫風如此淡泊簡勁。記得在她大三時，我去看她的習作，其時她剛臨過宋人諸家，如李唐、范寬等人的巨作，筆頭間很有些厚實味。其中根據外出寫生稿創作的《山溪圖》，大約由兩張高麗紙相接，不小于六尺紙，勾勒用李唐、范寬筆法，寬厚有力，又有渲染，茫茫蒼蒼，很有些大將風度。若將其與鄭文今日之作對比，也許一時間恐難辨爲同一人所爲。但其實，内在的心性、筆性仍是一脉相承。

鄭文的學習、創作階段較長，其間經歷過幾次轉折變化。她學畫很早，在華山美校（以美術爲特色的中專）時就畫得很像樣；華師大本科時，當時是精英教育，國畫班僅有五人，教師倒配備了四人。華師大的國畫教學大綱分別吸取了浙江美院（現爲中國美術學院）、南京藝術學院等校的長處，結合自己的特點編撰而成，重規範也重個性。五位同學各有追求，畫法很不相同，這對鄭文無疑是很好的環境。前面說到鄭文大三時的習作，在本科中便是很有質量的作品。

由于基礎扎實，又敢于創新，鄭文在大三、大四及後來研究生階段都有不少創作入選上海及全國的諸多展覽，儘管這些作品是山水，而非什麼重大題材，但還是廣受好評。鄭文其時山水畫風很是大膽，用筆厚實爽快，渲染也有力量，以至于若干年後我看到她的小幅作品清淡得幾乎像白描的簡淡山水，幾乎很難將此與本科時的作品相聯繫，前後不過十多年，畫風却有如此變化。

本科時有較開闊的視野，研究生階段鄭文醉心于文人畫。在我看來，她在本科時較寬泛的涉獵、多種形式與技法的嘗試，也許真正的興趣祇是在文人畫。文人畫中山水畫自然是高峰，是一個海洋。鄭文開始認真研習，自清、明、元、宋等歷代都有擷取，也許她心中有很大的目標？或抱負？或僅僅是興趣？我們沒有聊過，我僅知道，藝術、畫畫這個東西光想是沒有用的——畫下去！努力堅持！也許你的目標與思路會不斷明確。

鄭文留校後，各種工作、教學任務繁重，然而她還是勤奮作畫，作品雖多，我們交流并不很多，期間我也很忙。記得在五六年前，她們做了一個山水展，我見到她的新作（其實她已經畫了幾年，祇是之前我未見而已），一組非常精到的小畫，説是小畫，大約四尺開三大小，畫的大山大水都以高遠、深遠爲主，較少平遠，很有點北宋山水的味道，所不同的是，畫面非常清淡，勾的是細綫，輔以極淡的渲染，看上去就像白描。

在我看來，最近的十來年，鄭文的作品主要有兩類：一類是素色水墨，淡暈染，類似山水白描的小寫意作品。畫的是大山大水，頗類宋畫。尺幅較小，多爲册頁，或二尺，大不過三尺。另一類是着色山水。此兩類作品互爲襯托，反映了鄭文這十多年來對山水畫的思考與理解。

這樣的畫境、畫意、畫法，十來年揮之不去，一直畫着，鄭文追求的是什麼呢？

在我看來，鄭文畫山水雖已有三四十年，然而深入畫理，細究山勢，研習古人畫理、畫法與自然物象間的關係，則是最近十來年的事。這十多年，其實并不祇是她一人有此感覺與追求，也有許多同行感覺到深研傳統的必要性，

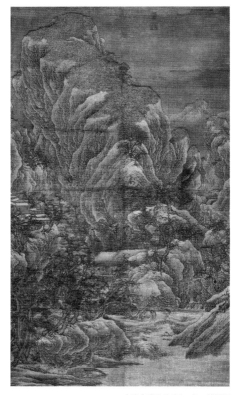

［宋］范寬《谿山行旅圖》

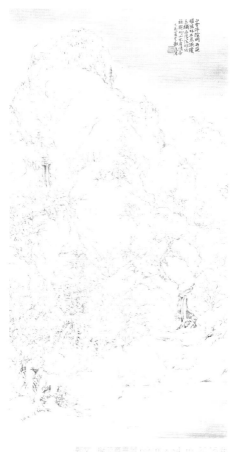

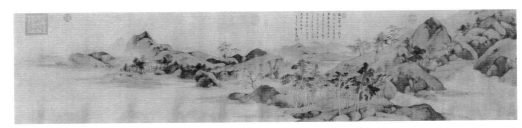

[明]董其昌 畫禪室漫卷

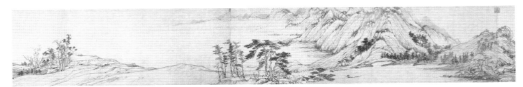

[元]黃公望 富春山居圖卷（局部）

紙是各人走的路並不相同。改革開放後的幾十年，美術界也講了幾十年的重視傳統，但主流的創作主要是表現生活，為宣傳主旋律着力甚多——這無疑是重要的。但另一方面，研究傳統卻停留在比較淺層的表面。我們的前輩如陸儼少、程十髮、謝稚柳、傅抱石、劉海粟等等，他們做學問、細研傳統，大多在他們的年青時代，故而能厚積薄發，晚年形成燦爛的個人風格。鄭文學畫幾十年，深知不細究傳統，決計走不長、走不遠，故而選擇了一條僻靜的小路，此路關注的人少，並不討好，卻十分重要。按陳丹青的講法，畫畫看似瞎塗，其實一筆一筆下去，全是學問。

以我看，當今研習山水畫傳統已完全不能與上代人比。傅抱石二十歲畫的四條屏《仿石濤山水》，陸儼少三十歲的畫多仿元人筆意，程十髮二十歲的畫仿明清山水，更不用説張大千、黃賓虹、吳湖帆與謝稚柳這樣研習傳統的大家了。當然這有時代的因素，也有個人選擇的原因。而且傳統怎樣研究也是因人而异，並無定論，但並非一味臨古就是學習傳統。明、清、民國泥古不化的人多了去。而在當今，不懂什麼是"新"而一味創"新"的人也多得很。任何時代都有潮流，在潮流面前保持清醒的頭腦，明智選擇自己的着力點恐怕是最難的事，也是最見智慧的事。

鄭文最近十來年精研傳統，重點是深究宋元，通過"四王"、董其昌上追宋元。現在畫

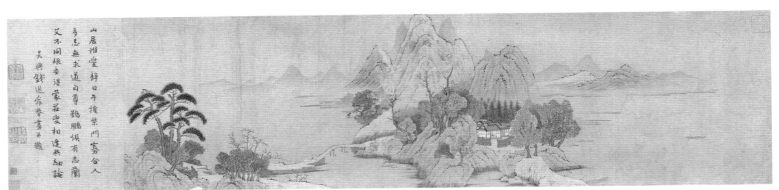

[元]錢選 山居圖卷

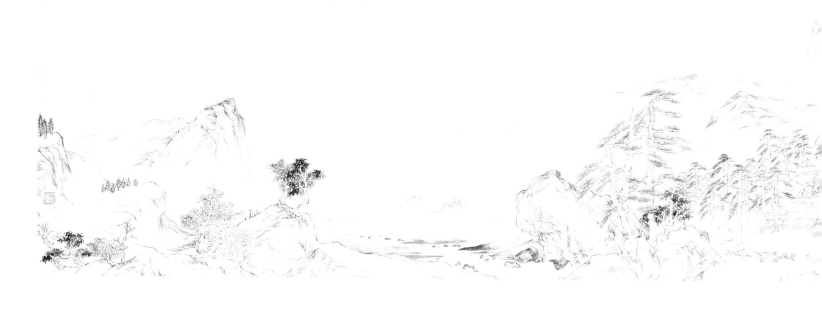

山水，言必稱宋元，但是宋元的山水結構、畫理畫法多數人未必搞得清楚。他們大多學些技法、皴法（這是最明顯、也是最表面的），就説是"宋法""元法"了。鄭文分析"四王"、

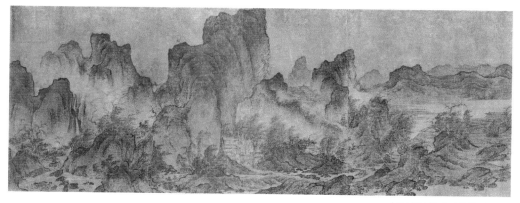

[宋] 范文貴 《山壑鬆圖》（局部）

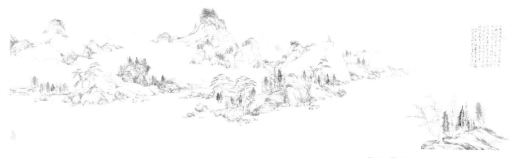

鄭文 《畫山圖》 40cm×13cm 2016 年

董其昌的畫作，認爲山勢結構、脉絡轉折、整體布局是要點，也是主體。她仿董其昌畫，其實學的是董其昌對前人的解讀，董其昌的根源還在宋元。一反常人，鄭文對宋畫的研習并不在技法，而在山勢脉絡結構與整體布局，這在當今還比較少見。

記得在 20 世紀 90 年代初，黄賓虹的畫被重新整理，而後在上海美術館（南京路老館）展出，獲得了極大反響。展場中兩厚本黄賓虹畫册遭熱捧與搶購，接着出版的黄賓虹《寫生畫稿》幾乎就没人買。我當時喜歡，覺得有特點，但是一張張地翻下去，不久就覺得有點乏味。因爲僅是勾勒，全不像他的水墨畫那樣墨法變化無窮，引人入勝。二三十年過去了，現在覺得黄賓虹真是高人！墨法可以根據繪畫效果來調節，但山勢結構如果祇是臆造，不久就會步入死胡同。宋畫之所以令人回味無窮，就是宋畫全由生活中來，又經藝術的提煉，使生活中的"象"既符合畫家内心，又符合自然規律，這是最難的，也是中國藝術審美的核心。我堅持認爲，中國藝術中并無真正的"抽象"，因爲中國傳統思維中運用推理與邏輯分析的方法較爲薄弱，直至推導出一個抽象的"核"這樣的方法。中國傳統藝術强調"妙造自然"，"妙"是内心，"自然"爲觀察對象，難在既要"自然"，又要"妙"，二者缺一不可。黄賓虹在不斷游歷、觀察自然的過程中進行提煉，這個提煉過程，第一關便是這"寫生畫稿"，核心是觀察山勢氣象，山脉起伏結構，及時記録并加以提煉，記録的最佳方式便是綫描，這在中國古代都是如此，齊白石畫稿也使用此法。只不過 1949 年後，我們引進了更重光影的素描（蘇聯體系），各美院將此類素描作爲必修

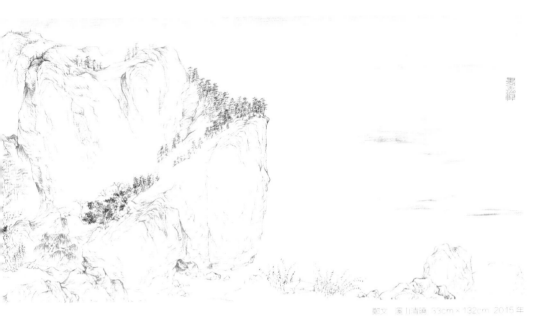

鄭文 溪山青遠 33cm×132cm 2015年

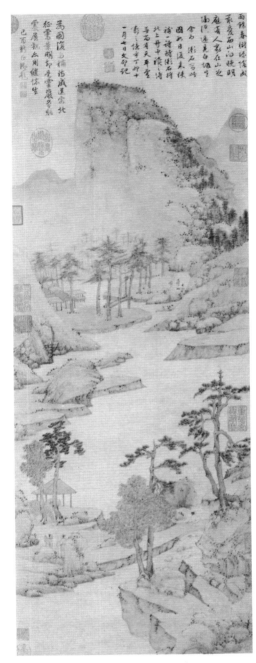

[明] 文徵明 雨餘春樹

課程，于是創作的草圖與記錄更多的有了光影效果，這與中國傳統的審美與表達方式是兩個體系。這兩個體系如能同時駕馭，倒也相得益彰，如不能駕馭，便時常打架，相互影響。

黃賓虹的《寫生畫稿》抓住了最主要的東西，即山脈走勢、大局結構，并且用中國的方式——綫描加以記錄，這在我們現今的山水畫教學與創作中多被忽視，或多被技法、筆墨所掩蓋。《芥子園畫傳》完全是綫描，我們常以爲那主要是爲了印刷方便與節約成本——肯定也有這個因素，但是看近代張大千、陸儼少等人的課徒稿也完全是用綫描勾勒山川要素，黃賓虹用得最多，也最有效，這個方法現已不被重視了。鄭文這十來年的用功多用綫描加淡渲染的方法，我以爲是抓到了根本。當然她也沿用了董其昌的一些方法，作爲習作、仿作、創作研究，畫面有一些濃淡，但基本用綫描勾勒山脈起伏、山勢結構和整體布局，這點鄭文與董其昌都是一致的。

我認爲這就是在做學問，做山水畫的基本功，對傳統山水畫的解剖、追問、體會、理解的筆記，記錄的是要點、體會，是有感而發，是對傳統山水畫的"注"與"疏"，是自己創作生涯中重要的過程——學習、研究、理解傳統山水畫的要點：布局、整體、山勢轉折、結構起伏，以及從中體現中國畫獨特的審美，"三遠法"、意境的布局與展現，"象"的藏與露……而基本放弃了對"披麻皴"還是"斧劈皴"等各種皴法的糾結，對各種筆法、墨法(濃、淡、枯、濕、焦)等筆墨法則的糾結，以便全神貫注于畫的整體。當然，這個"整體"更多體現了中國傳統的審美，這個審美是以"平淡""天真""拙樸"等爲最高境界，而非現今以西方

審美爲主的"視覺衝擊""震撼""抓眼"的追求，這樣的作品在視覺上當然是弱的，如果放在當今展廳中也許會被完全忽視。但是，作爲對傳統的研究是極爲重要和有效的，現在祇有極少人這樣做。

其實，縱觀歷史，已經有很好的例子，元初趙孟頫、明代董其昌、清初"四王"都是非常典型的。事實上，鄭文更多的也是學習這些人的方法，受他們的啓示。觀他們的作品，可以發現，以這樣的方法研究傳統是多麽重要與有效。元人以色來烘托——一般稱爲"淺絳"法，就是淡淡的暖色襯托墨色。明代董其昌嘗試過各種方法，但在作品中用的最多的還是"淺絳"法，創作了許多作品；清初"四王"進一步發展董其昌的這一方法，全面學習、整理、研究唐宋元諸大家的作品。此法在整理、發掘傳統時又加入個人理解，在當時及之後幾十年乃至上百年都產生極大的影響……當然，盛極

而衰，後人慕其名而爭先學其法，其實并沒有理解，多是學了表面的"技"和"法"，而忘了觀察、畫理與現實生活中"象"的關係，遂逐步走向世俗與濫觴。

鄭文正是從董其昌、尤其是"四王"身上瞭解此法，遂用此法整理、學習宋元。我們看到這種學習是有效的，將鄭文的《溪山清曉圖》與燕文貴的《江山樓觀圖卷》和王詵的《溪山秋霽圖卷》作比較，無論是畫面的整體氣息、山脉轉折與走勢、視點高低參差、河道的曲折蜿蜒還是遠近景的落差和變化、樹木房舍的安排，鄭文都學到了宋人的真傳。但是，她有意淡化了宋人近景及部分山石較重的渲染。我想，對整體效果鄭文或有她自己的追求與考量，"淡雅"與強調骨法用筆也許是她目前的追求。

同樣也可以把鄭文的《雲山圖卷》與趙孟頫《水村圖卷》、黃公望《富春山居圖》和董其昌《贈珂雪山水圖卷》放在一起對照，也可

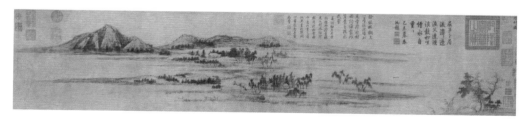

[元] 趙孟頫 水村圖卷

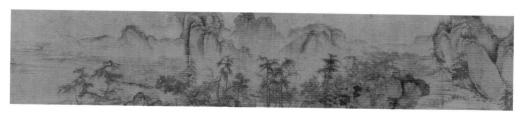

[宋] 王詵 溪山秋霽圖卷

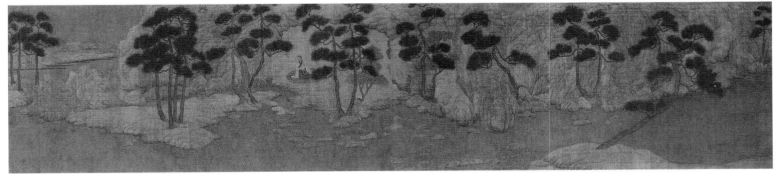

以看出鄭文的用心與着力所在。

鄭文還畫了《仿玄宰筆意》《擬麓臺之松雪》《擬大癡法》等作品,分別可與宋代李成、董源、燕文貴等人的作品做對比。有意思的是,鄭文還喜畫雪景,畫作《擬李成雪景》《擬范寬雪景》,分別與李成、范寬等人作品對照,更可以看出她的用心與作品特點。

這一路作品鄭文多用"仿""擬"等作題,中國畫的"仿"與"擬",并不是模仿,説"仿"其實是客氣,解讀古畫時用"仿"有自謙之意,其中重要的是個人對古畫的解讀、研習之後的感想、理解,另出新意,甚或是創造,這與西方藝術的學習、創作體會是有很大不同的。

鄭文這些年還有另一類創作,那便是設色山水,這是與淡水墨非常不同的作品。它們的不同之處,主要并不在于有否色彩,而在于趣味與傾向。如果説,淡水墨作品猶如一個正襟危坐、滿腹經綸、不苟言笑的老者;設色山水則是步履輕鬆、才氣橫溢、春風拂面的青壯年。鄭文在讀研期間畫過"園林系列",與現今設色山水還是很不同。前幾年看到鄭文的設色山水時真有點驚奇——鄭文雖然人到中年,却一直在進步,且進步那麽大。我當時説過這樣的話:山水的上色看似簡單(似乎依附于墨骨即可),其實頗見功力,尤其經元代趙孟頫、錢舜舉至董其昌形成了文人設色山水畫的高峰,設色重色墨互襯、淡雅含蓄、濃而不艷,這種設色技法和效果與宋代大青緑、小青緑都有所不同,至明代文徵明等人進一步發展,可惜這一路設色山水現在普遍不够重視,很高興鄭文

在此下了功夫,并取得很好的效果,相較之前她的作品,現在質量上、品格上都有很大提高。

如果將錢選《山居圖卷》,趙孟頫《幼輿丘壑圖卷》,仇英《歸汾圖卷》,文徵明《送客圖卷》《山水圖卷》《真賞齋圖卷》,沈周《落花圖卷》,董其昌《翠岫丹楓圖軸》《秋興八景圖册》《晝錦堂圖卷》,這些諸多元明清設色山水與鄭文作品一起對照,可以看出她的功力,長期的研讀、傳承與獨到的領悟處。我以爲鄭文對明代設色山水的心得更多。

這些年,鄭文的路走得踏實、堅定,取得的成績與進步是顯著的。以我看,這祇是鄭文前進中的一個階段(儘管這個階段并不短暫,也有十多年了),較之以後,這個階段十分重要,但并不是最終。我一直覺得鄭文還有很大潜力,還完全没有釋放出來。在我看來,鄭文在研讀傳統經典時的心態還是略拘謹點(經典的偉大常令人肅然起敬),如果再放鬆些,并將中國經典與西方和當代并置,擴大視野,拿出當年本科時的豪邁……我們拭目以待,將又能看到一個嶄新的鄭文!

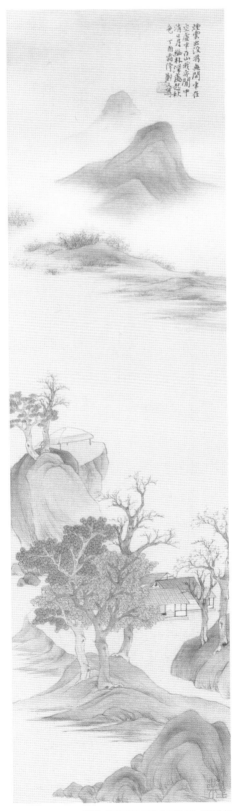

自叙

鄭文

"五十而知天命"，慶幸自己到了知天命的年齡還在繼續作畫，并且已然把繪畫與自己的生活融爲一體。藉出畫册之機，梳理一下自己三十多年的繪事之路，看似回顧，亦是爲了展望，也算是給自己的一份禮物。

我的山水基本由"格古"和"構園"兩大主題構成，"格古"以水墨爲主，主要基于對傳統山水格法研究基礎上的自我闡發，偏于理性的思考。這種研究使我能不斷去體悟古意，以古爲新，我以爲這是一份不可或缺的耐心沉潛與深耕。"構園"以設色爲主，是對于江南田園山水之境自我語言的重構，表達了我對江南山水意象的感悟。此部分作品偏于感性，促使我更多去感悟生活。這兩大主題對我而言，并不是前後和割裂的關係，而是并行貫穿于我整個山水畫學習和探索的過程之中。

鄭文　清秋圖 110cm×170cm 2003 年

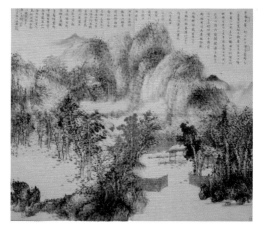

鄭文　山居圖 110cm×130cm 2000 年

小時候我對書法有着狂熱的喜好，曾一度希望將來成爲書法家，現在細究起來應源于對毛筆及其筆下綫條變化萬千的痴迷。初中畢業考入了以美術爲特色的華山美術職業學校，開始學習以素描、色彩爲主的西方繪畫。雖對此也頗費工夫認真研習，但總覺隔了一層，未入我心，而山水畫則成爲我興趣的關注點。當了四年小學美術教師後，我考上了華東師範大學藝術教育系的中國畫專業。20 世紀 90 年代初的大學自由、開放，各種外來藝術思潮活躍。置身于華東師範大學這所有着深厚人文底蘊的高等學府，使我獲得了更多人文滋養和更爲開闊的藝術視野。大學期間遍臨當時所能獲得的宋元明清山水經典，從范寬、郭熙、趙孟頫、元四家、沈周、文徵明、龔賢，直至"四王""四僧"等都

有所涉足，其中尤得益于龔賢、王蒙、吳鎮諸家。喜蒼莽雄渾之意象，作品偏重于墨趣的生發，這一追求延續到讀研期間。研究生階段着力于各種題材畫法的拓展，其間亦兼及花鳥，常以没骨手法爲之。因這種技法能表現清新脱俗的韵致，不似工筆的反復暈染，妙在一二筆間形象畢現、神采奕奕，没骨手法也被運用到我當時所作的園林題材作品中。

對于從小每年都要去蘇州外婆家度假的我而言，以園林入畫乃是自然之事。我喜歡江南文人園林的素雅清淡，那白墻青瓦、栗色門窗、曲徑通幽的長廊、一叠假山、數株修竹、一泓清池，營造了一個寧静、安閑的空間，緩步其間能感受到時空轉换的巧妙變化，景物構築的匠心獨運。2000 年到 2006

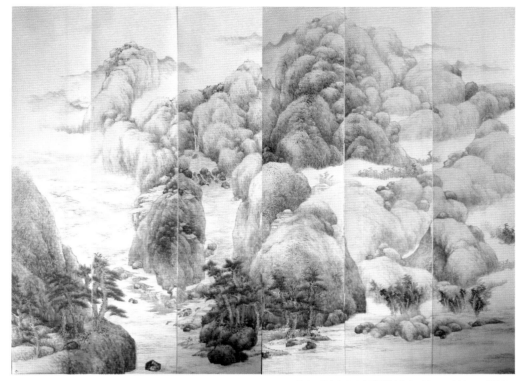

卓文　深山無盡（本科畢業創作）180cm×240cm　1996 年

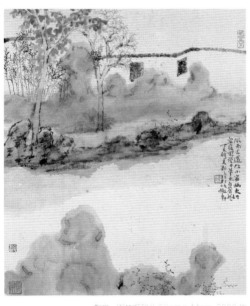

卓文　園林系列八 53cm×44cm　2006 年

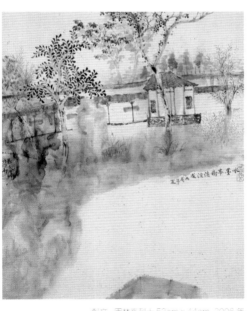

卓文　園林系列十 53cm×44cm　2006 年

年的七年間我較爲集中地創作了一批園林系列畫作。從表現園林一景一片段到對園林景致的整體關照，是這一系列作品發展的路徑。在此系列作品中表達了對閑雅意趣和恬靜心境的體悟。我捨弃了畫面中的自然空間，期望營建一個超自然的永恒空間。

自畫山水起就一直未間斷對傳統的研習，我始終相信對傳統的挖掘和理解是當今中國畫得以不斷發展和延續的基礎。讀書期間關注于經典作品筆墨趣味的把玩，偏重感受的抒發。2006 年起則從格法入手系統梳理探究

山水傳統的本源。這時已由早年從感受和意趣出發的"模古"，進入到有意識地梳理和詮釋傳統經典的階段。重新從董其昌、"四王"入手，上溯宋元，對于南宗一脉山水的研習事實上爲我開啓了一條通過繪畫澄澈心性的修習之道。在與古人作品默契神會時，我感受到收攝内心、澄懷味象的重要性。同時，在與經典的交流中，我也始終在探尋與自己心性相契合的結構脉絡和節奏韵律，在闡述古人格法體勢過程中體現自我心性。

我認爲山水畫的學習是基于對前人繪畫

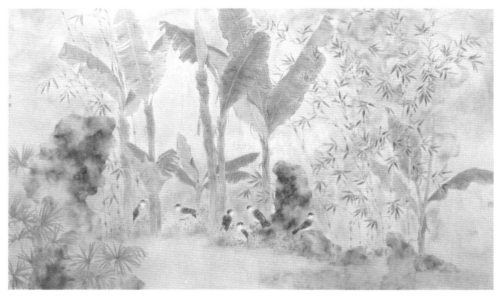

郭文　园林图 120cm×200cm 2006年

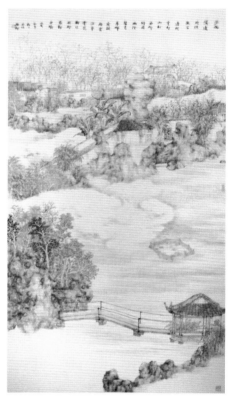

郭文　山园图 180cm×98cm 2006年

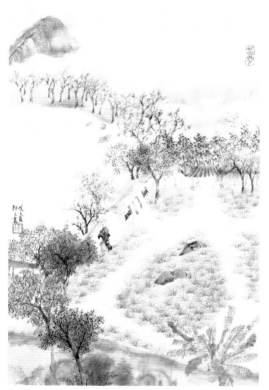

郭文　家山杂忆系列六 80cm×37cm 2008年

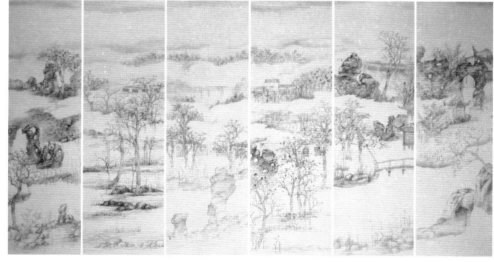

郭文　图之旅 100cm×192cm 2004年

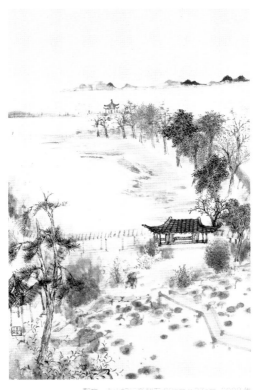

郭文　《山紀行系列五》 60cm×37cm　2008年

研究成果的甄別、梳理、提取，通過"伐毛洗髓"，最終纔能達到"集其大成，自出機杼"。爲了更深入和系統地體悟古人格法，我在作畫的同時，注意比對古人圖式間的師承脉絡關係，研究并撰寫了一系列相關學術論文，系統梳理了董源、米氏父子、范寬、趙孟頫、黄公望、王蒙、吳鎮、董其昌、王原祁等大家的山水格法，尤其關注明清畫家是如何從宋元大家的畫法中汲取營養，創立新風的。

我喜愛恬淡虚静之境、古逸淡遠之趣，水墨以其虚和淡逸之美，貼合我對素雅恬淡意境的追求。我以爲中國繪畫的精髓在于綫條筆法的表現之美，書畫同源之說亦映證着綫條筆法對于中國藝術的重要性。回想自己早年對于書法的喜愛，其內在根源也許是源自對用筆無盡變化的遐想。

2006年後至今，深研傳統也是我由重墨轉向重筆的過程。從"黑畫"轉向"白畫"這一變化從作品來看是巨大的，但于我而言則是自然而然的過程。在以綫條爲主的"白畫"中，我感受到綫條起伏變化與山水體勢陰陽轉換的契合所具有的獨特意象美感，以及源于内心的恬淡之樂。

當然，重新研習傳統從格法結構入手也

與我的教師身份有關。在教學中，我發現傳統師徒制教學的弊端是學生容易畫得與老師一樣，這是因爲學生祇是學習了老師的筆墨和風格，并易爲此所束縛。而我在對傳統的研習過程中發現，每個人的筆墨都應與自己的心性相符。山水格法則是中國山水畫的核心，其中孕育着古人對于自然轉化爲具有人文關懷的視覺圖像的智慧，可以被分析，值得傳承，并且能從中生發出新意，所謂"古質今情"，我以爲山水格法即是"質"。

2015歲末的"仇英展"又撩撥起我的設色之念。從小生長于江南清秀妍麗的山光水色中，使我更喜愛錢選、趙孟頫、文徵明筆下古淡妍雅的色彩。我的設色追求淡遠基礎上的雅趣。我以爲"雅趣"蘊含着典雅和意趣，體現着一種從容不迫的態度和雅致靈動的美感。這與我的水墨山水追求寧静而舒悦、清雅而虚和的美是一致的。我不追求奇絕的章法，也不追求色彩的繁復和華美，而力求平淡中見豐富、通透中見渾厚。我希望筆下的江南田園山水意象能給觀者營建一個古静淡遠、閑適雅趣的藝術世界。

宋代唐庚《醉眠》詩中寫道："山静似太古，日長如小年。餘花猶可醉，好鳥不妨眠。"我以爲"山静日長"是一種生活態度，亦是人生境界，人真能知此妙，則如東坡所言："無事此静坐，一日似兩日，若活七十年，便是百四十。"所得不已多乎！以畫爲人生，亦是在畫中品味人生及超越人生，自甘其味，自尋其樂。當然我也希望自己的作品能給予觀者恬淡自處的雅逸之樂，并共同來享受都市生活中的"山静日長"。

格古

以"格"之精神，理解經典，體悟古意，滌除玄覽、澄懷味象。

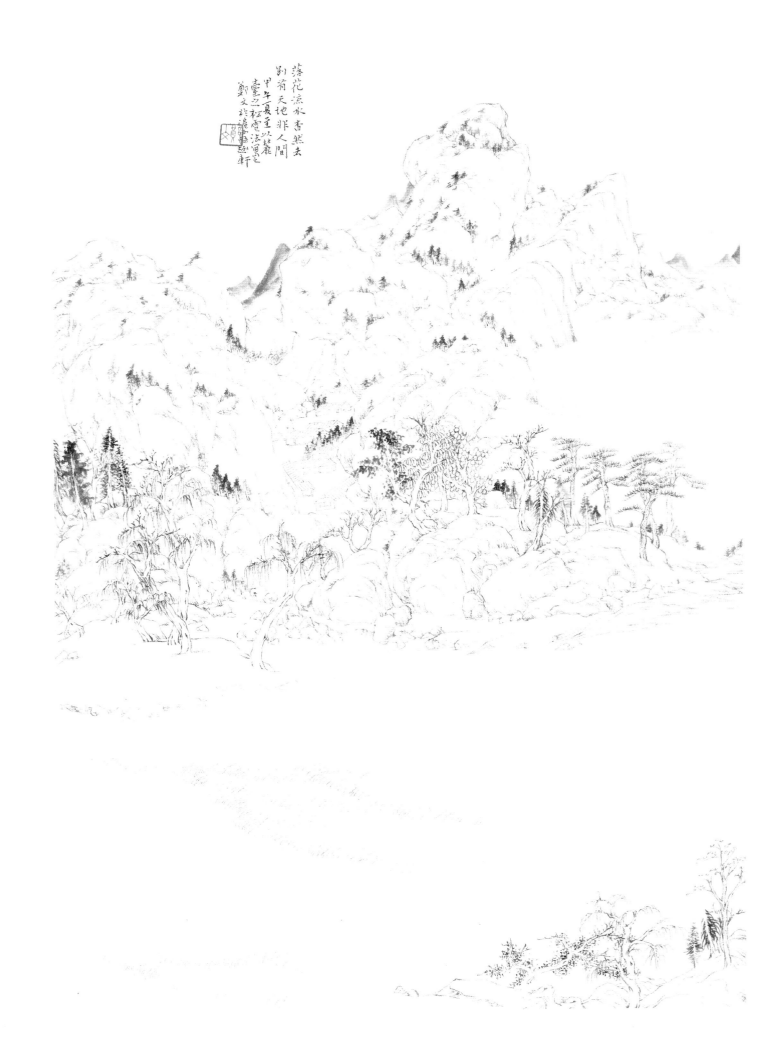

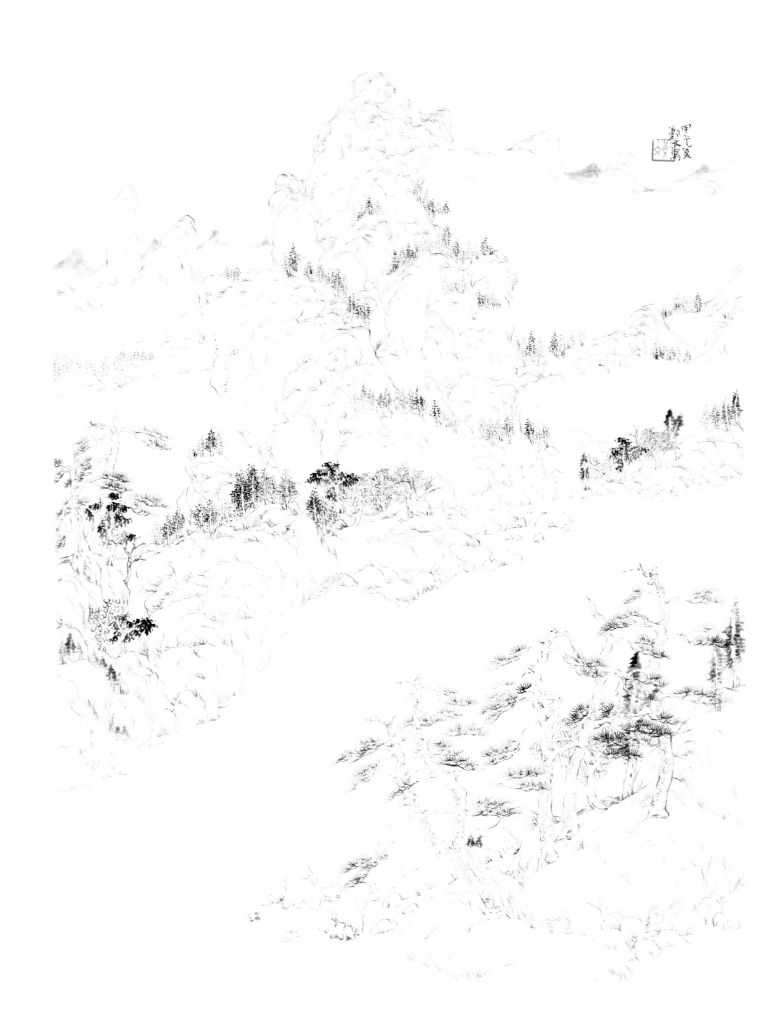

擬青卞隱居圖　　　紙本水墨 69cm×45cm　　2014 年

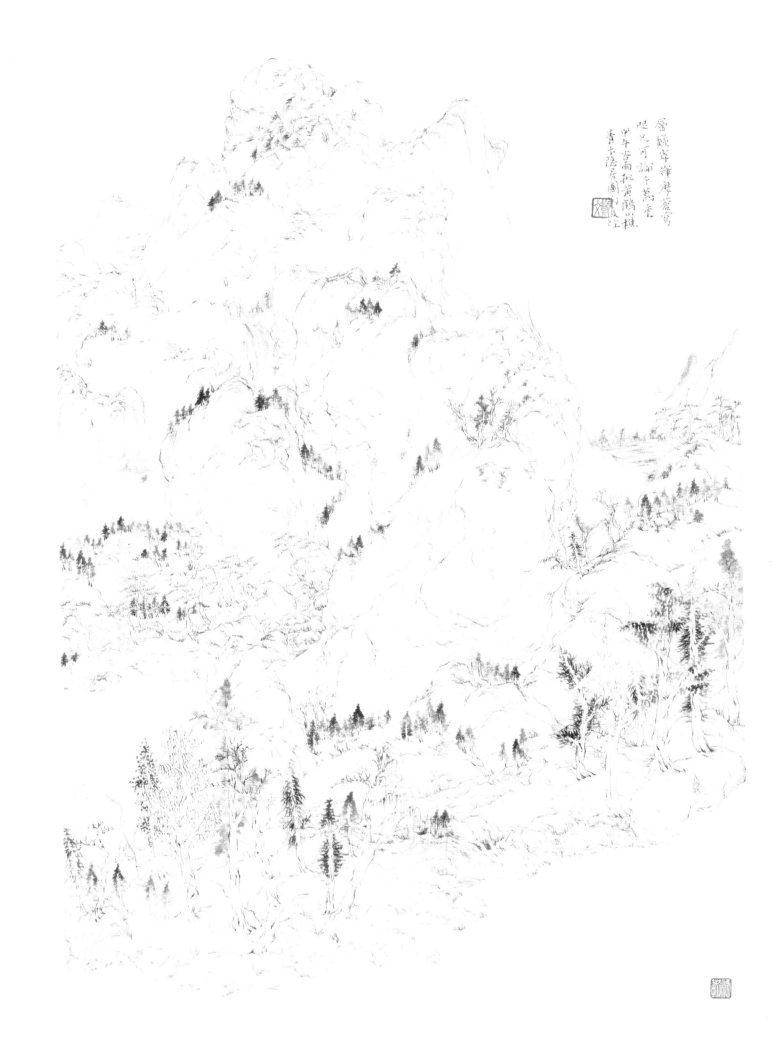

擬秋山蕭寺圖　　　紙本水墨 69cm×45cm　　2014 年

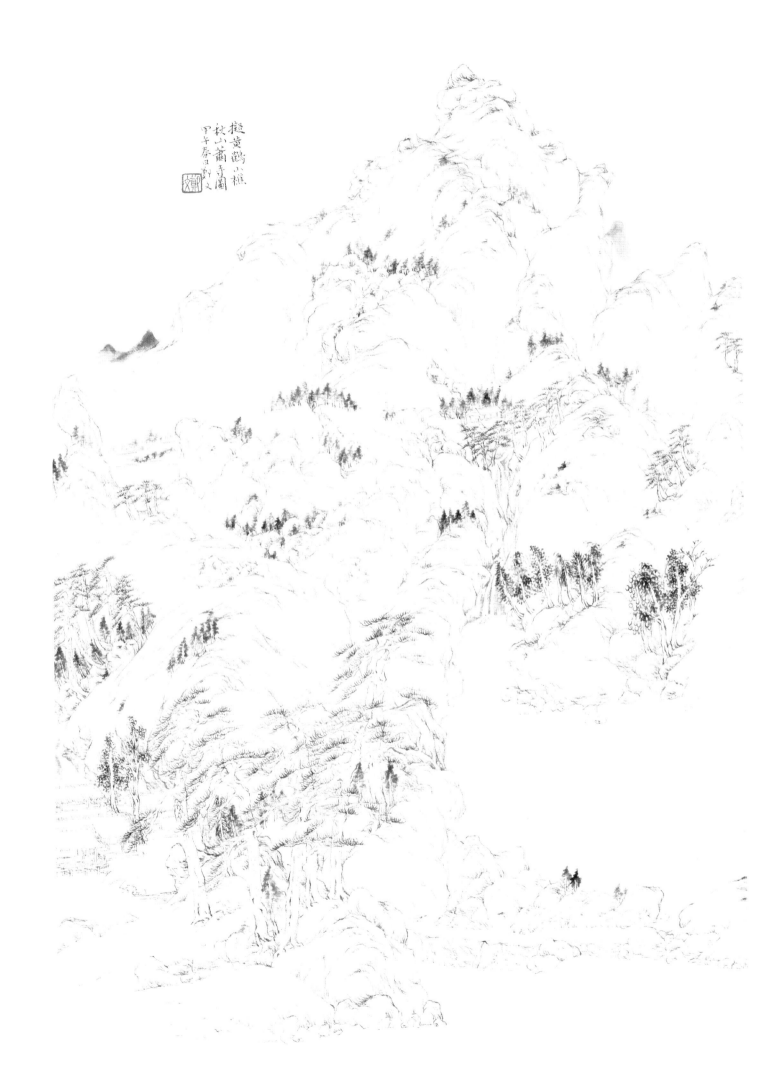

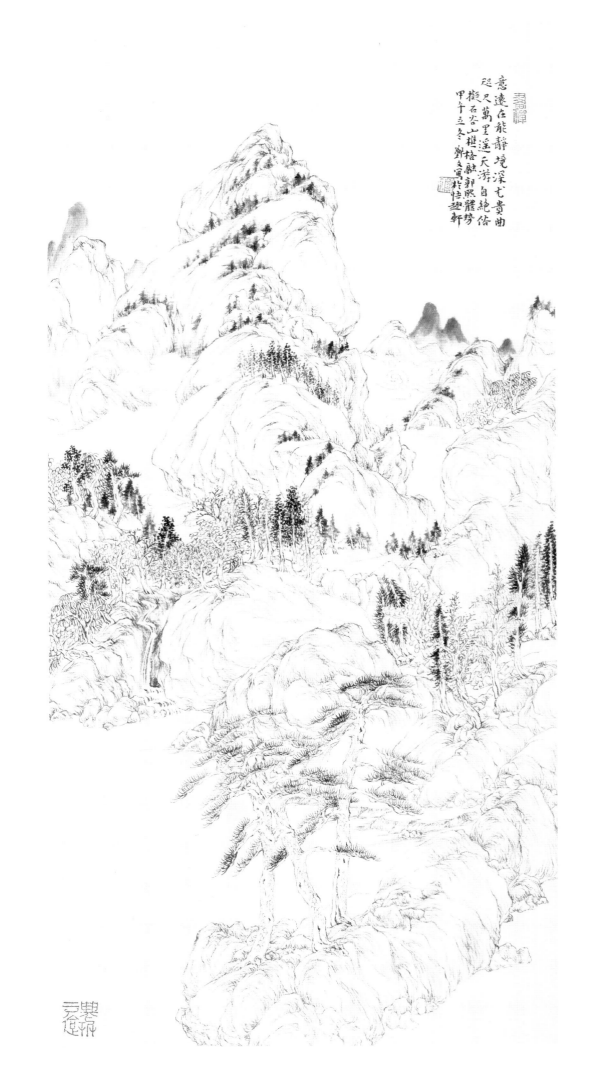

意遠在能靜境深尤貴曲
咫尺萬里遙天游自絕俗
樹石峯巒格融郭熙體勢
甲午三冬 劉文軍於性塑軒

擬范寬體勢　　　　　紙本水墨 66cm×33cm　　　2015 年

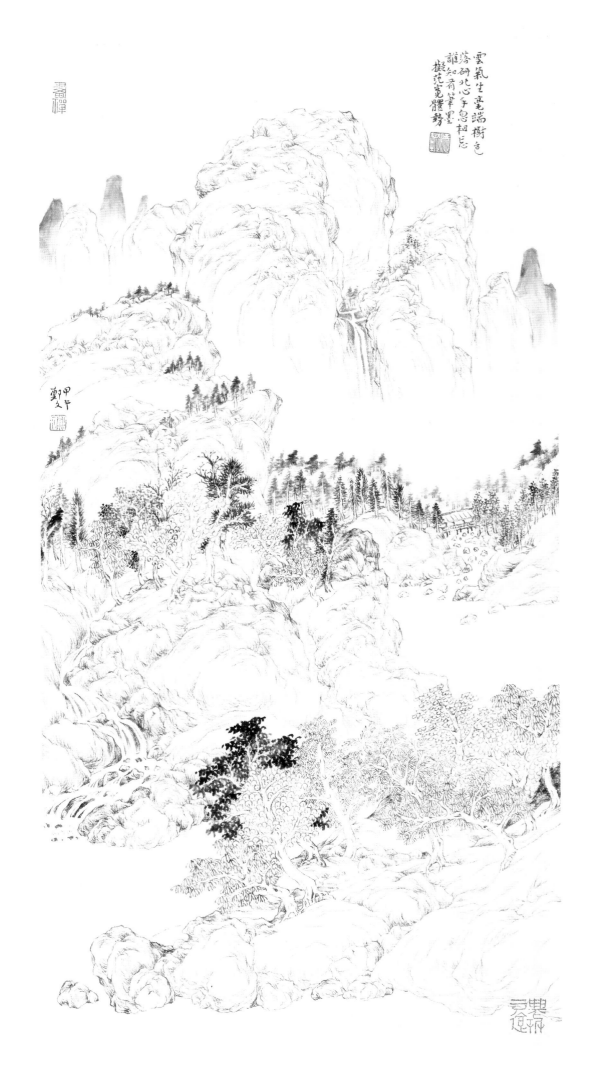

雲氣生虎端樹色
落硯北心手忽相忘
誰知有筆墨
擬范寬體勢

擬大痴體勢　　　　紙本水墨 69cm×34cm　　　2015 年

029

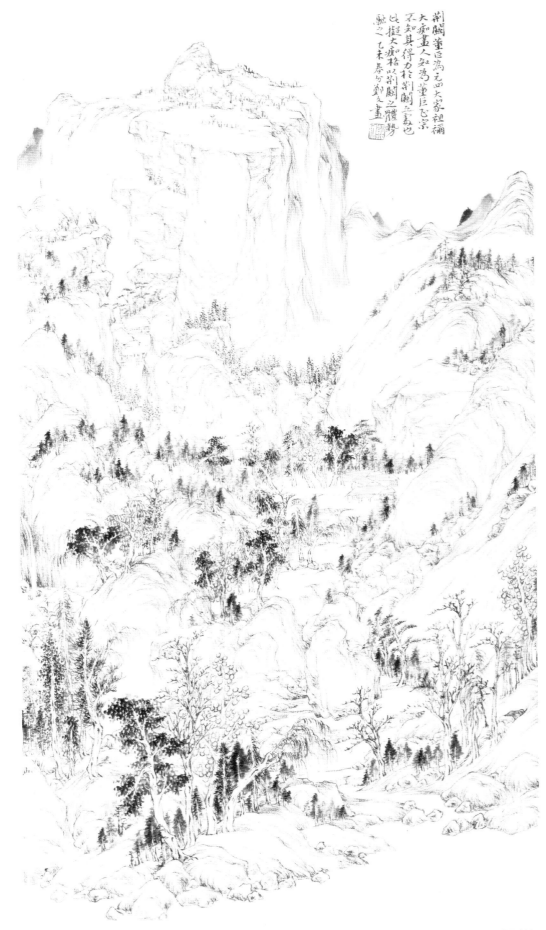

烟嵐曉色　　　紙本水墨 69cm×34cm　　　2015 年

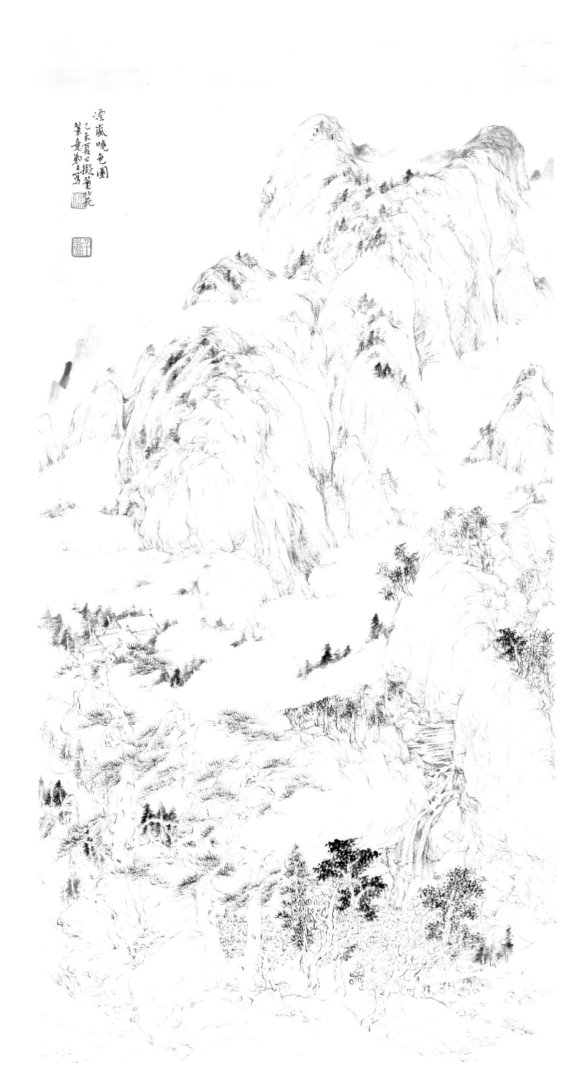

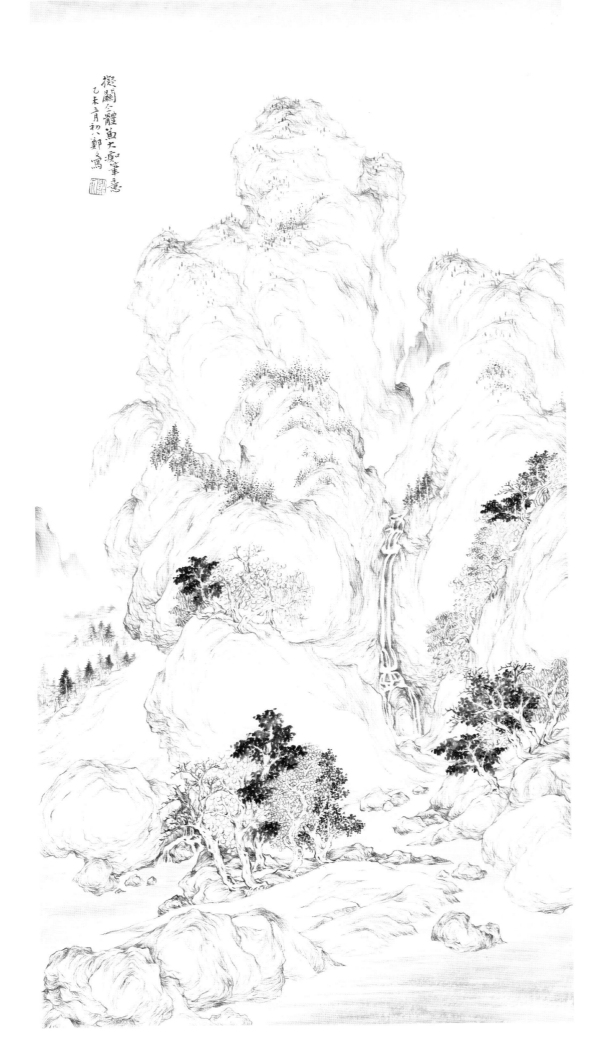

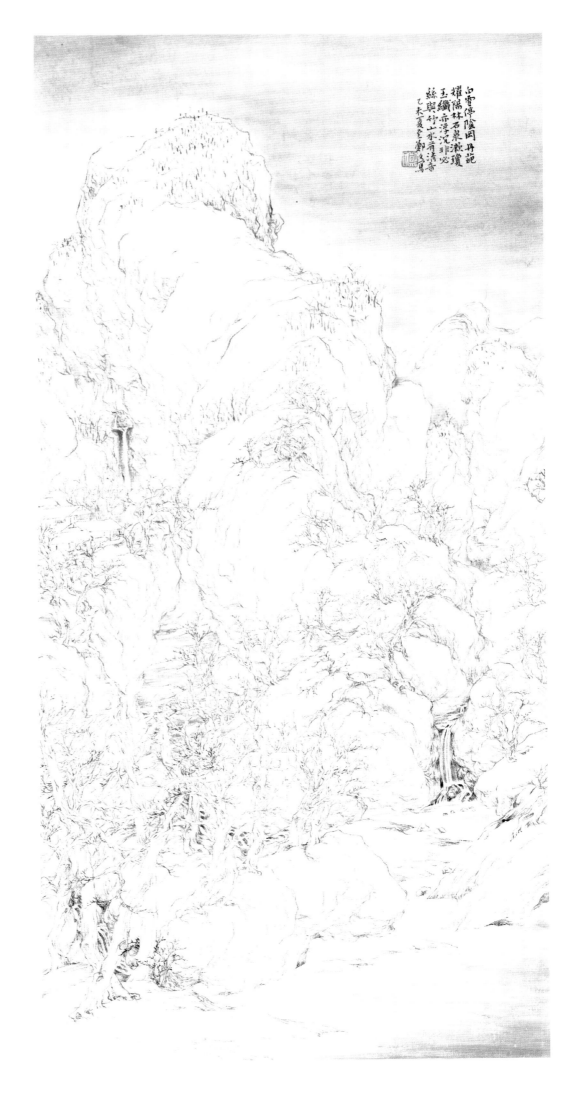

白雲停陰岡丹葩
耀陽林石泉漱瓊
玉纖亦浮沈非必
絲與竹一水開清音
乙未夏堂鄭友鳥

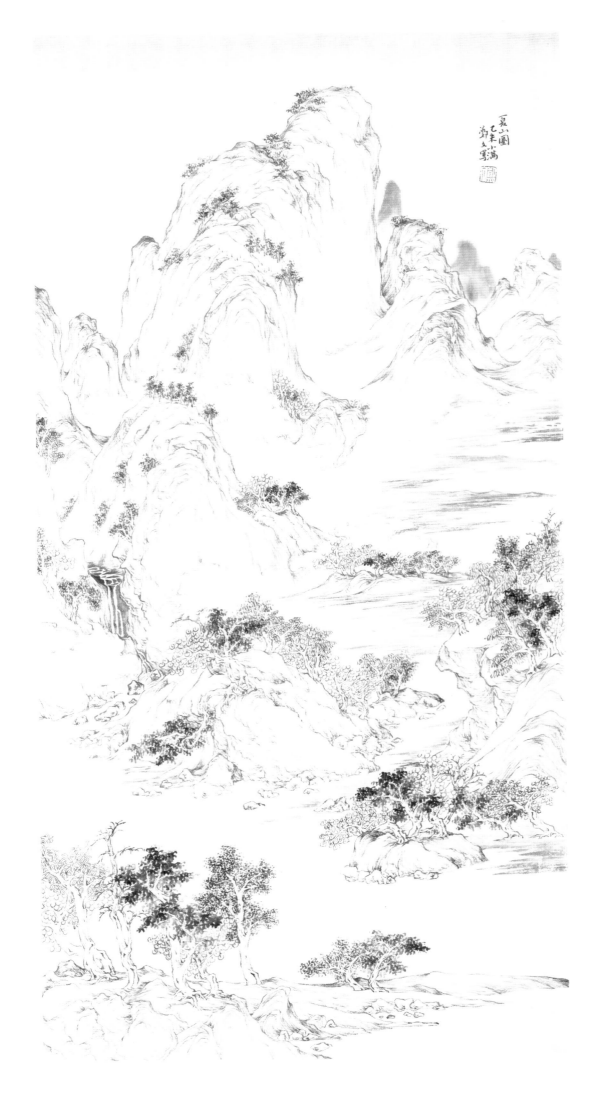

烟江叠嶂圖　　　紙本設色 69cm×34cm　　2015 年

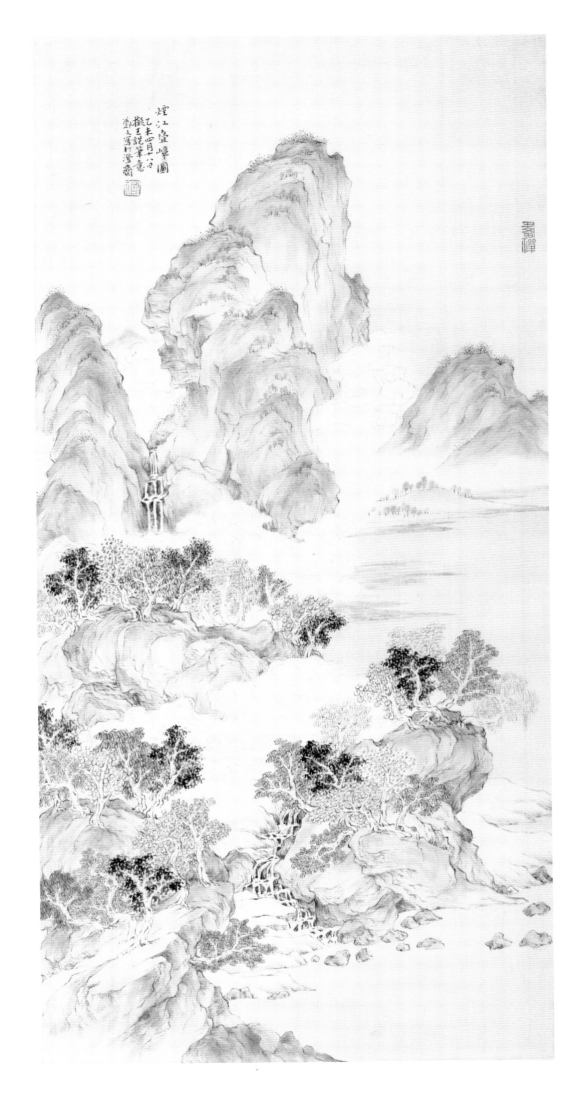

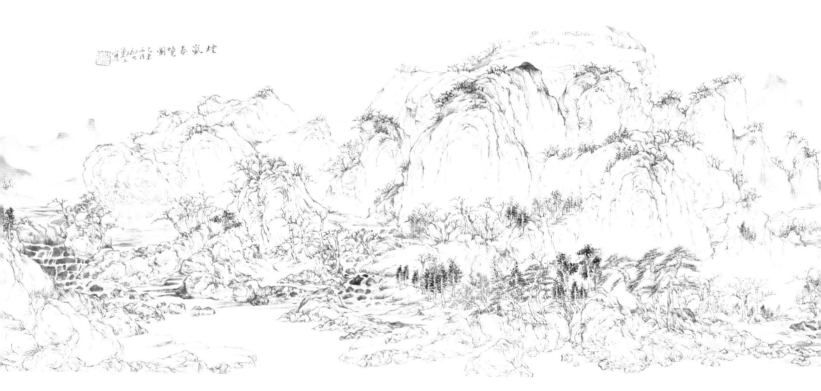

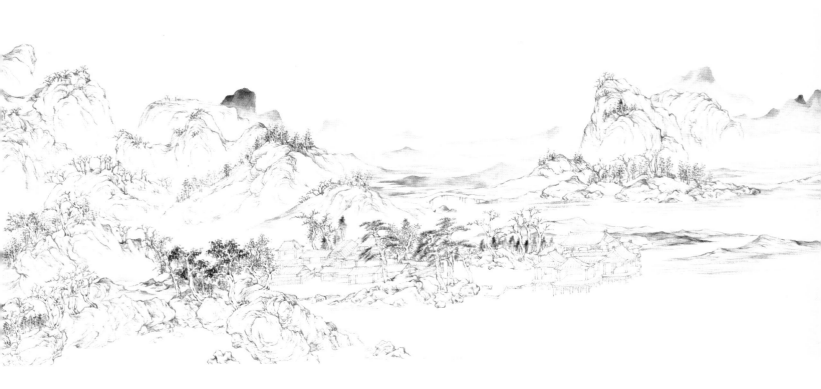

擬麓臺松雪法　　　　紙本水墨 45cm×34cm　　　2015 年

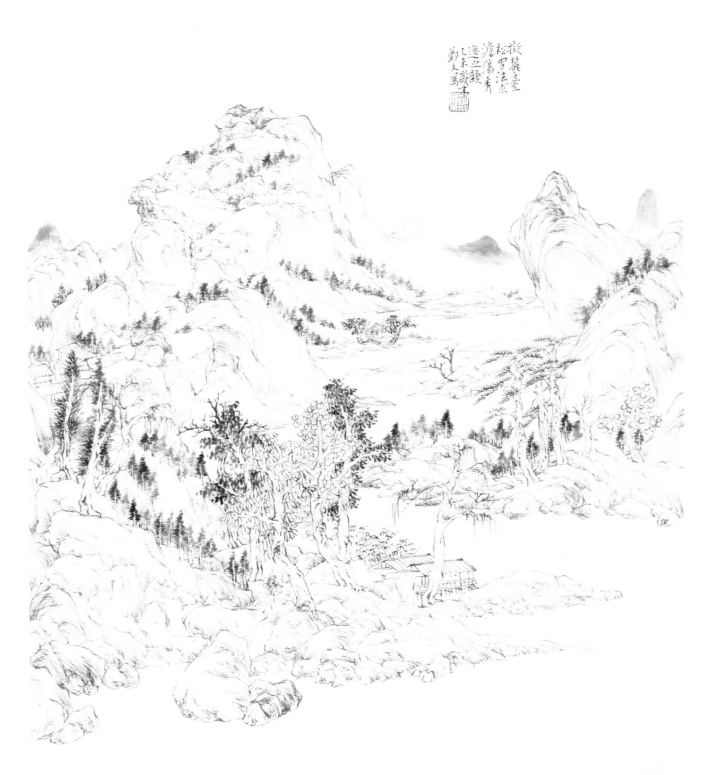

擬雲林體　　　紙本水墨 45cm×34cm　　2015 年

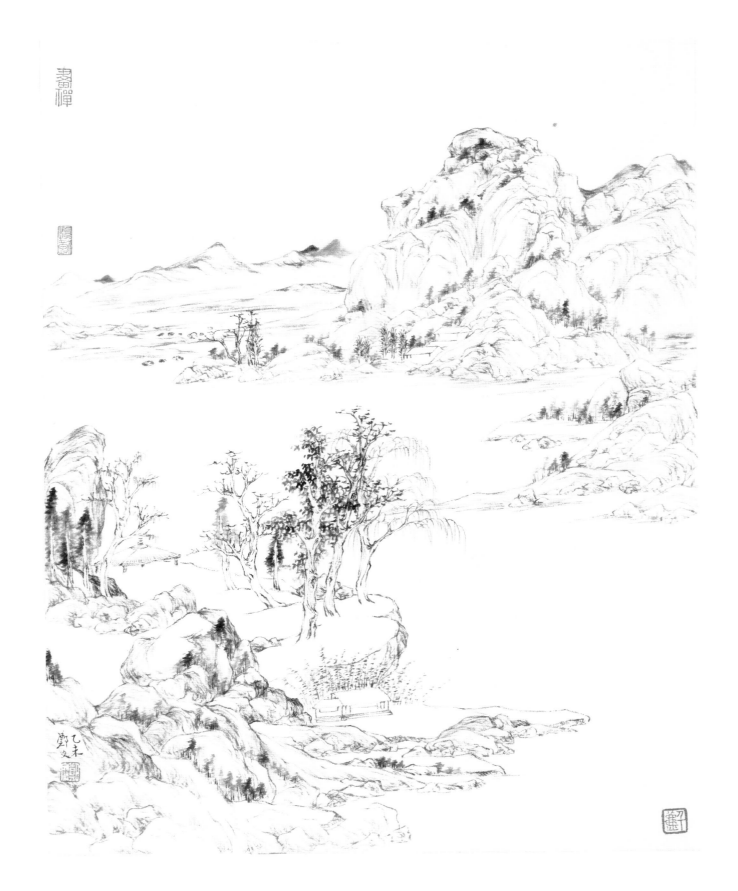

擬荊關體勢　　　　紙本水墨 45cm×34cm　　　2015 年

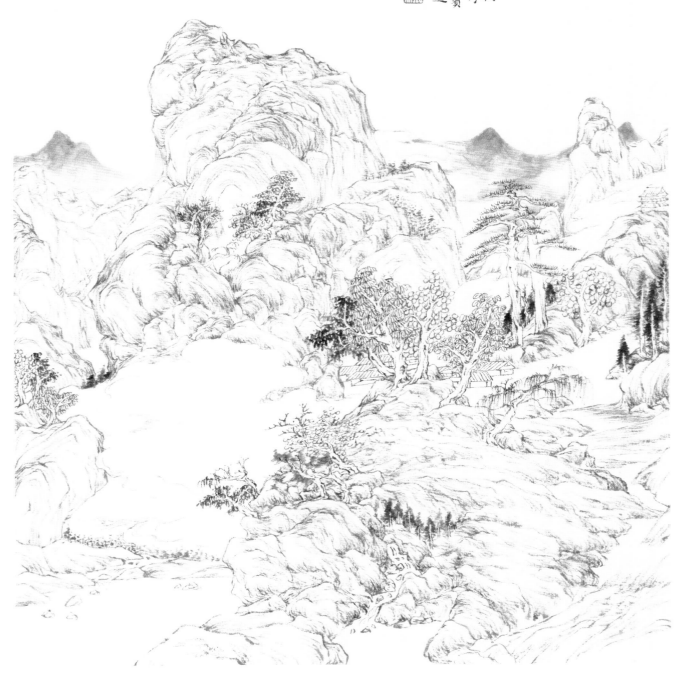

妙化既臻菁華日振
氣厚乃蒼神和乃潤
不豐而腴不刻而雋
小雨灑衣空翠粘鬢
介乎跡象尚非精進
如松之青唐心斯印
乙未藏末鄭舍寫

鵲華秋色　　　紙本水墨 45cm×33cm　　2017 年

鵲華秋色　　　紙本水墨 45cm×33cm　　2017 年

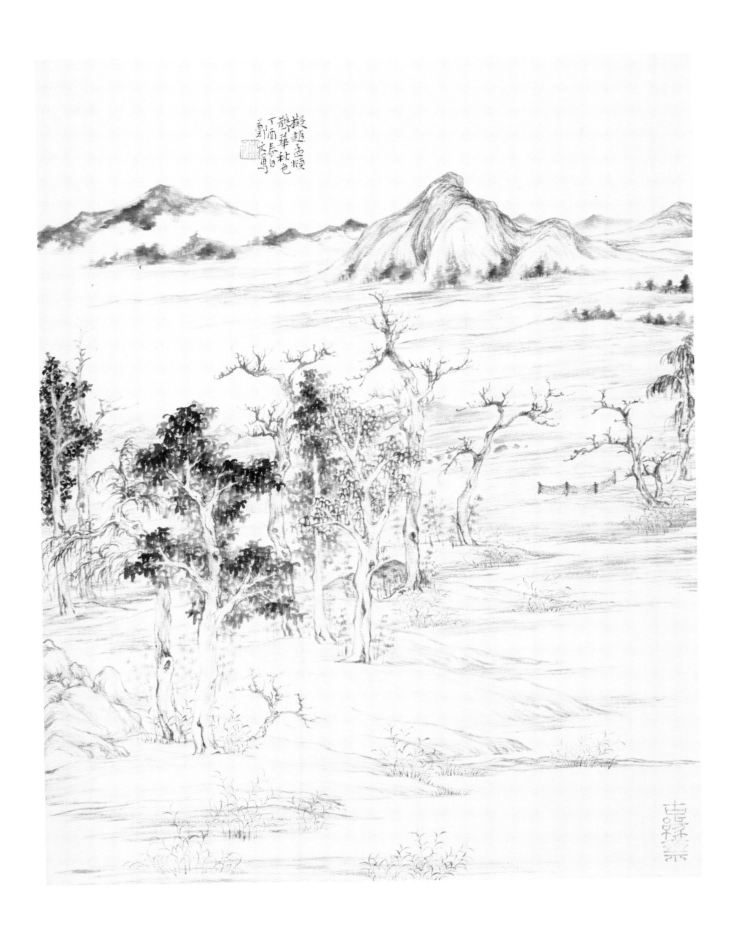

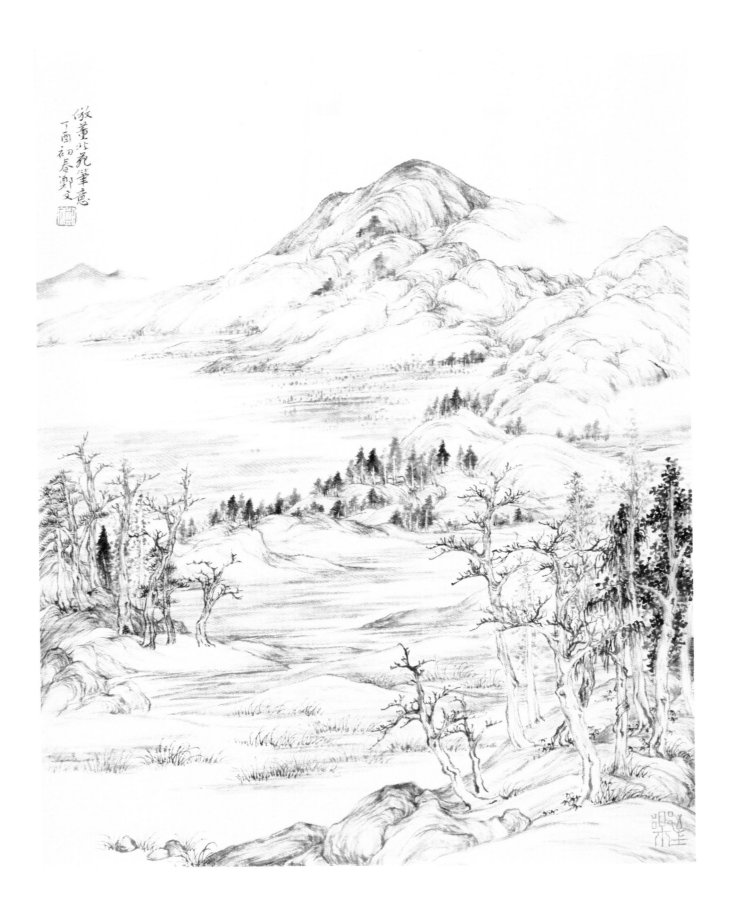

仿董北苑筆意
丁酉初春鄭文

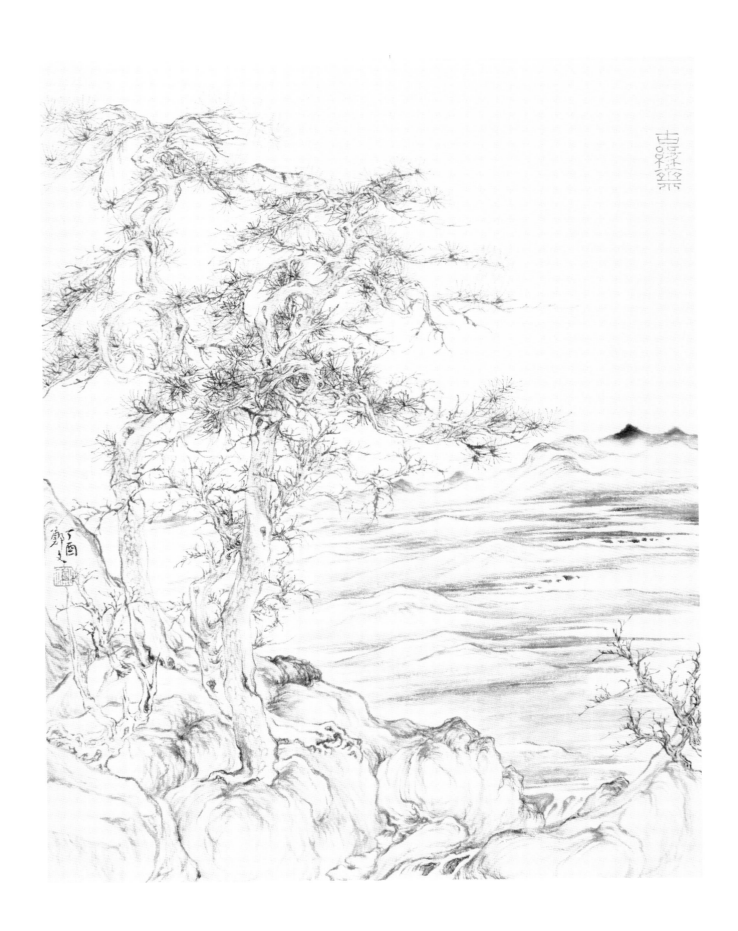

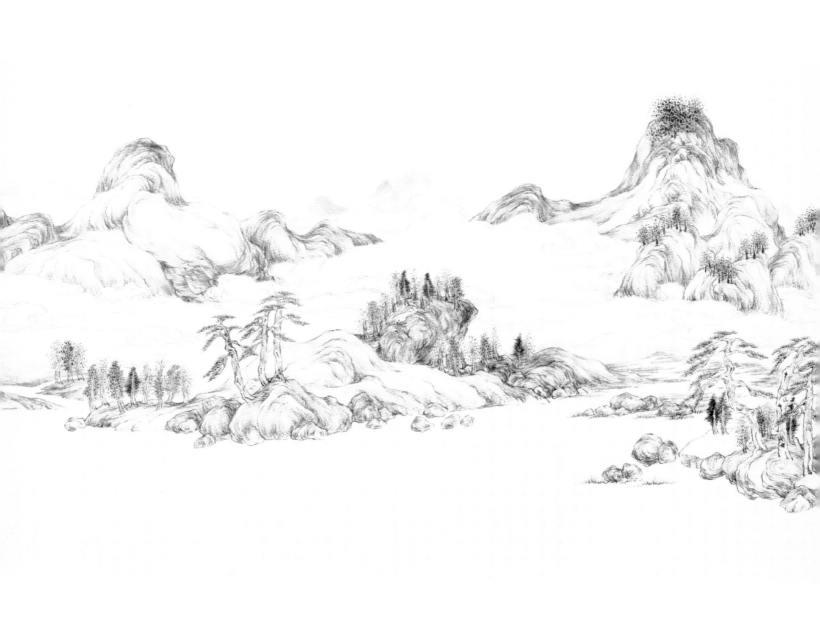

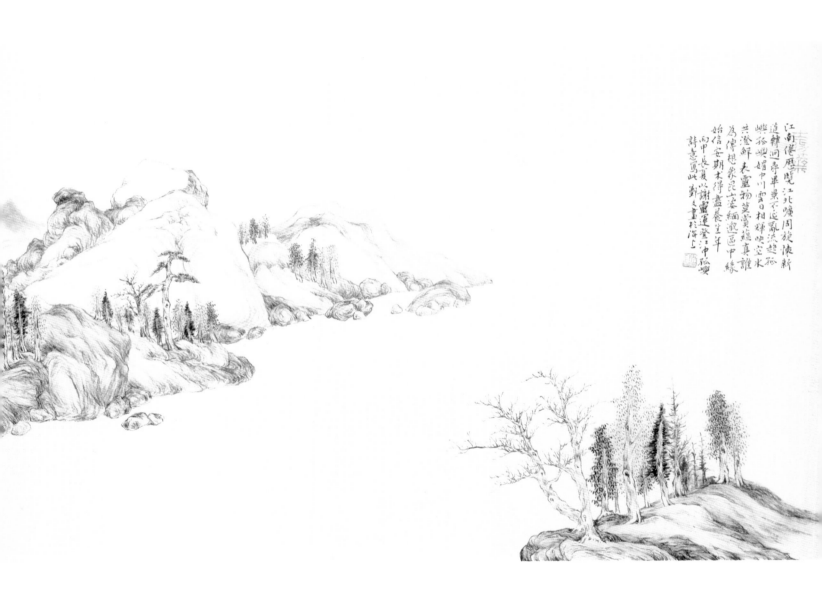

江南倦歷覽 江北曠周旋 陳新
道轉迴 尋華景不延 亂流趨越
峽 孤嶼媚中川 雲日相輝映空水
共澄鮮 表靈物莫賞 真誰
為傳想象昆山姿 緬邈區中緣
始信安期術 得盡養生年
丙申長夏以謝靈運登江中孤嶼
詩意寫此 鄧文畫於海上

擬黄鶴山樵筆意　　　　紙本水墨 45cm×34cm　　2017 年

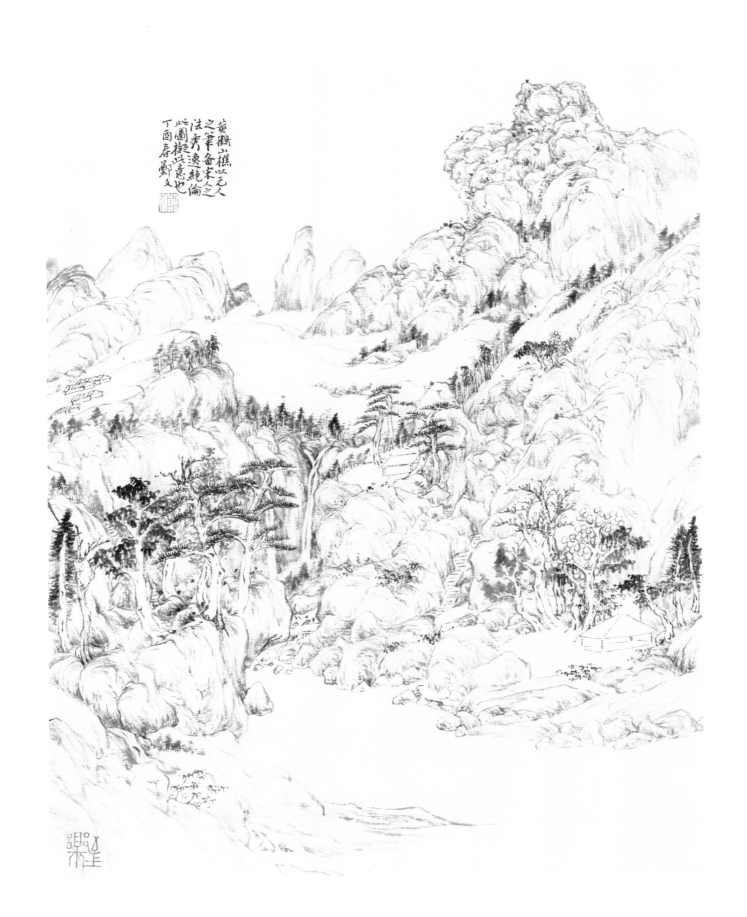

黃鶴山樵以元人
之筆備宋人之
法秀逸絕倫
此圖擬其意也
丁酉春鄧文
祺

擬北苑筆意　　　　紙本水墨 45cm×34cm　　2017 年

擬北苑筆意　　　　紙本水墨 45cm×34cm　　2017 年

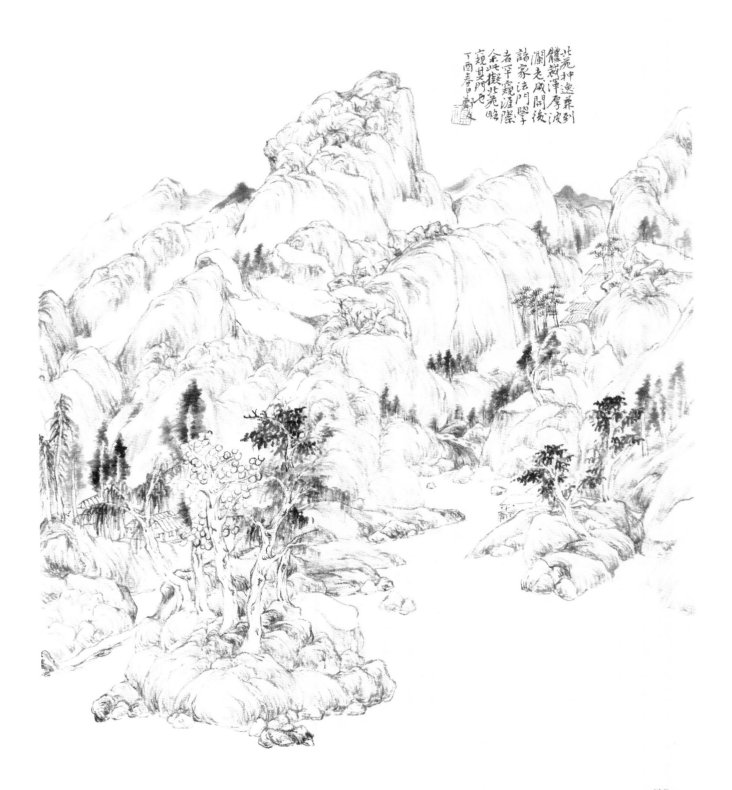

北荒神遂兼到
體裁渾厚波
闊老成開後
諸家法門學子
者平窺涯際
余此擬北荒略
窺其門也
丁酉春日寶文

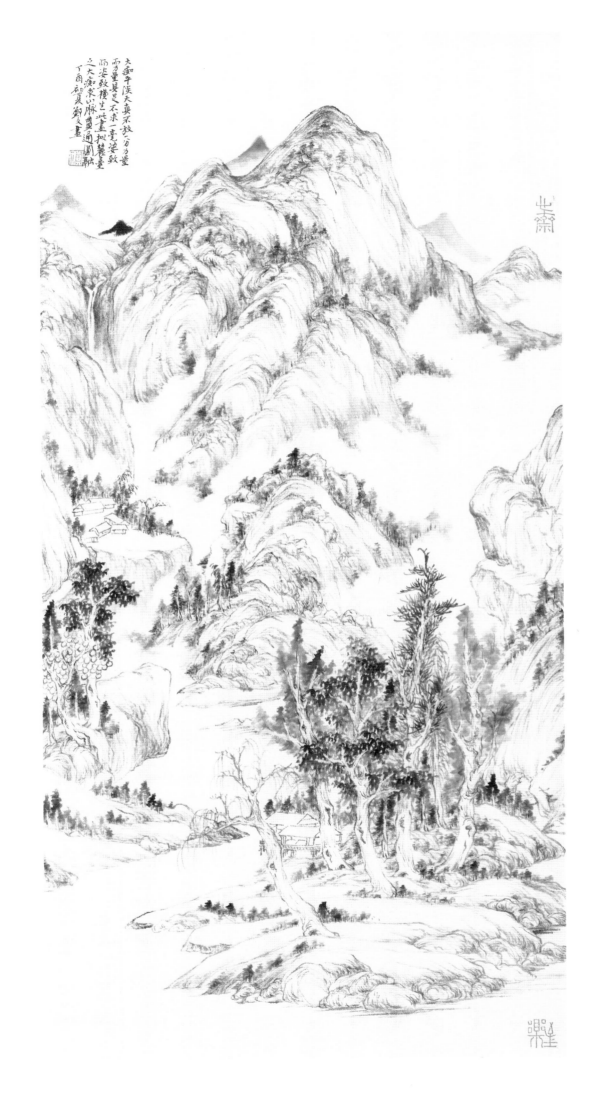

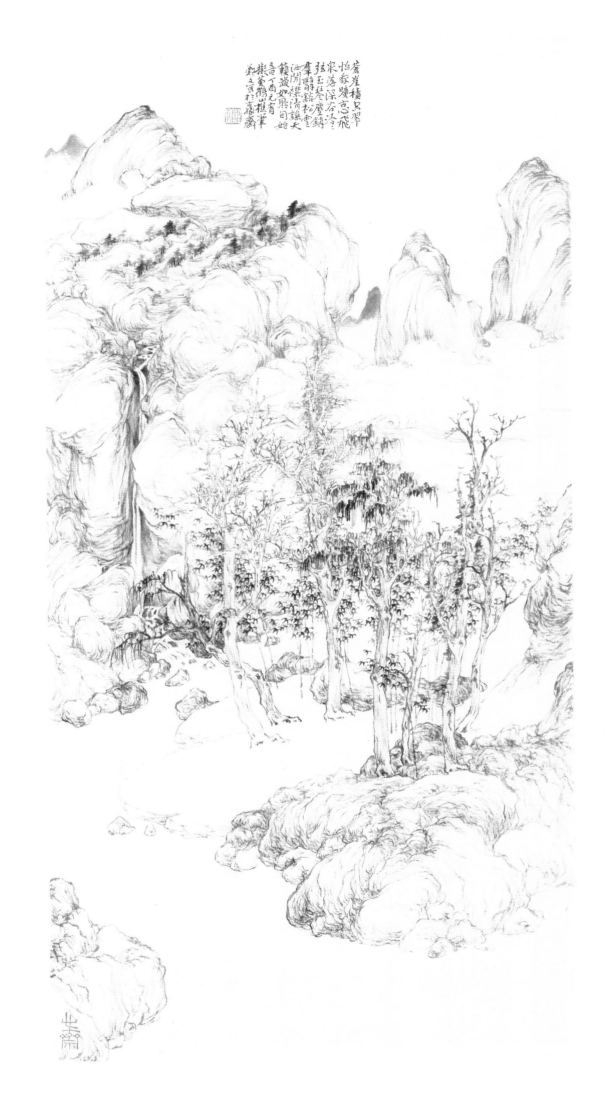

蒼崖積暮翠
怡奏疑忌飛
泉落深谷泠泠
弦玉琴聲鏗
摹罷聽松雲
洒门禁雨諸天
籟濑如聚目始
音丁酉元宵
挥翠僊山樵筆
劃久貞於蕭齋

大痴荆關格　　　紙本水墨 68cm×34cm　　2017 年

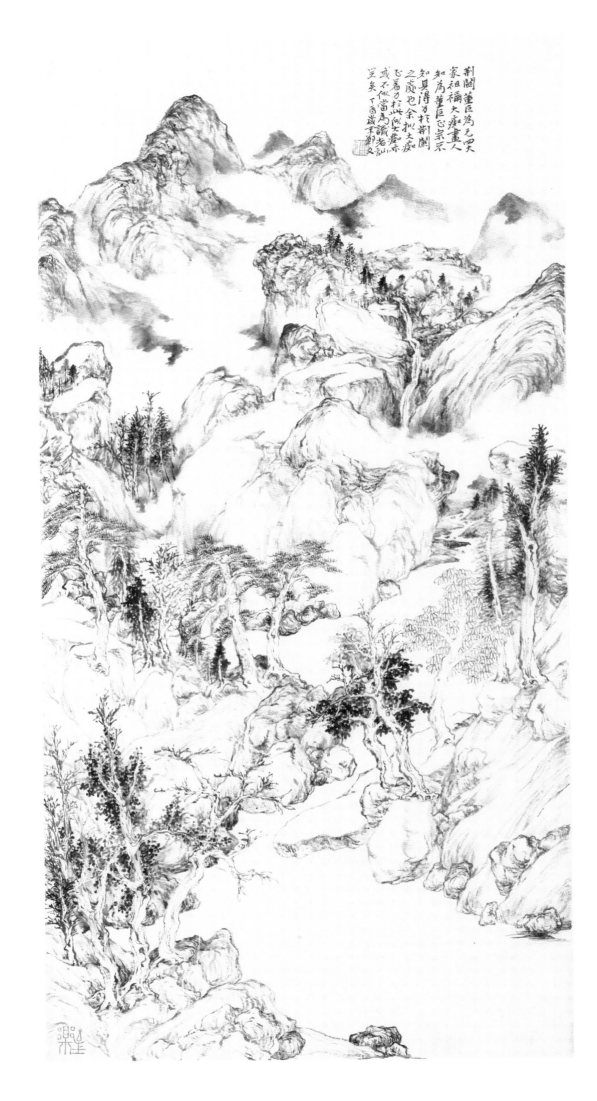

荆關董巨為元四
家祖禰大痴畫人
知為董巨忠宗示
知具得力於荆關
之處也余擬大痴
飛著力於此欲展示
咸不似當庚識者以
吴矢丁酉歲東鄭文

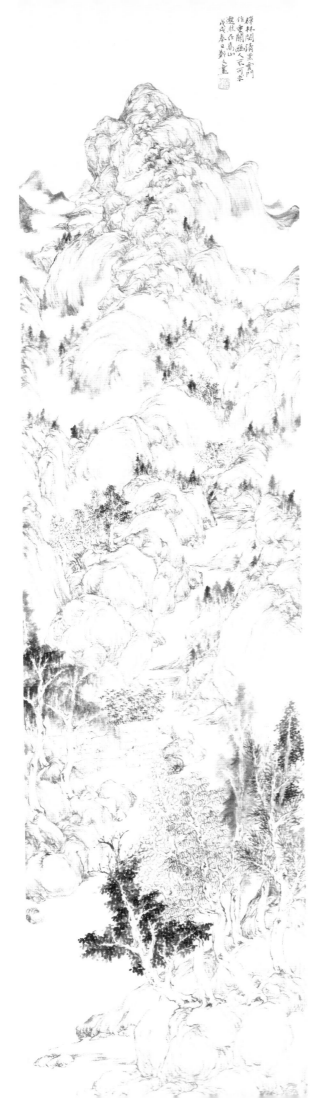

千山雪霁　　紙本設色 140cm×70cm　　2018 年

千山雪霽
戊戌初春鄭文畫於舍和齋

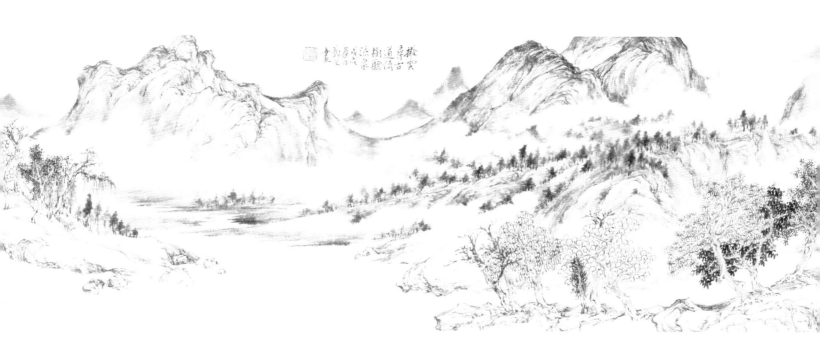

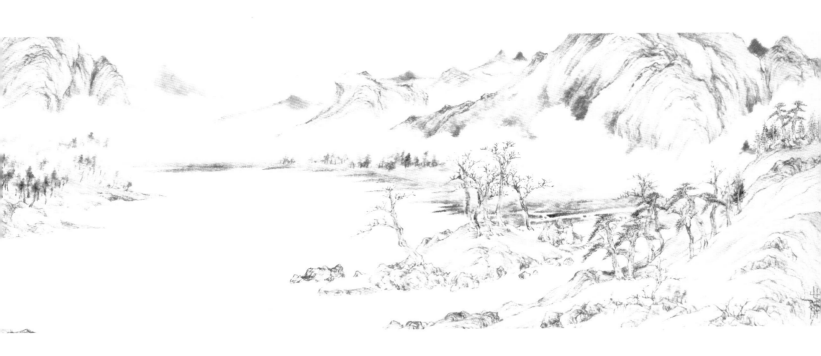

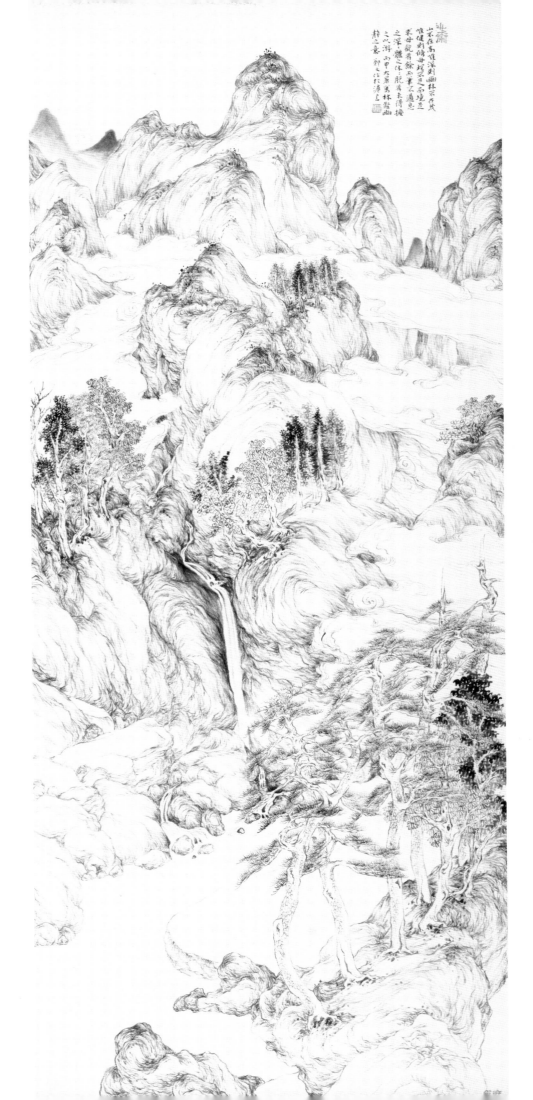

林壑幽静

紙本水墨　138cm×55cm

2016 年

千岩飛瀑　　　　　　　　　紙本水墨　138cm×55cm　　　2016 年

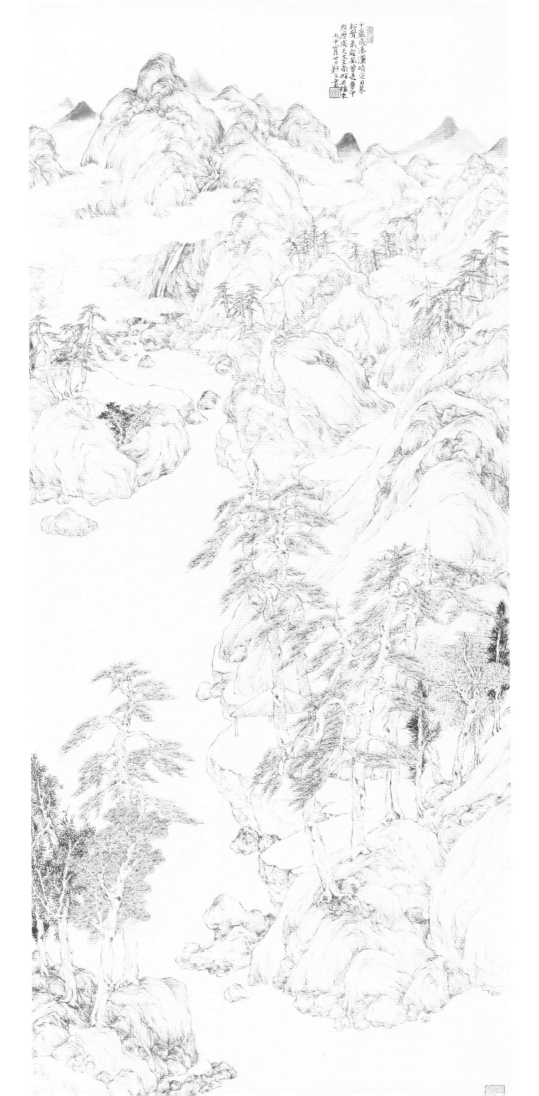

攒 園

以日常生活之態狀江南田園之景，寫恬淡清虛之境，覓古逸淡遠之趣。

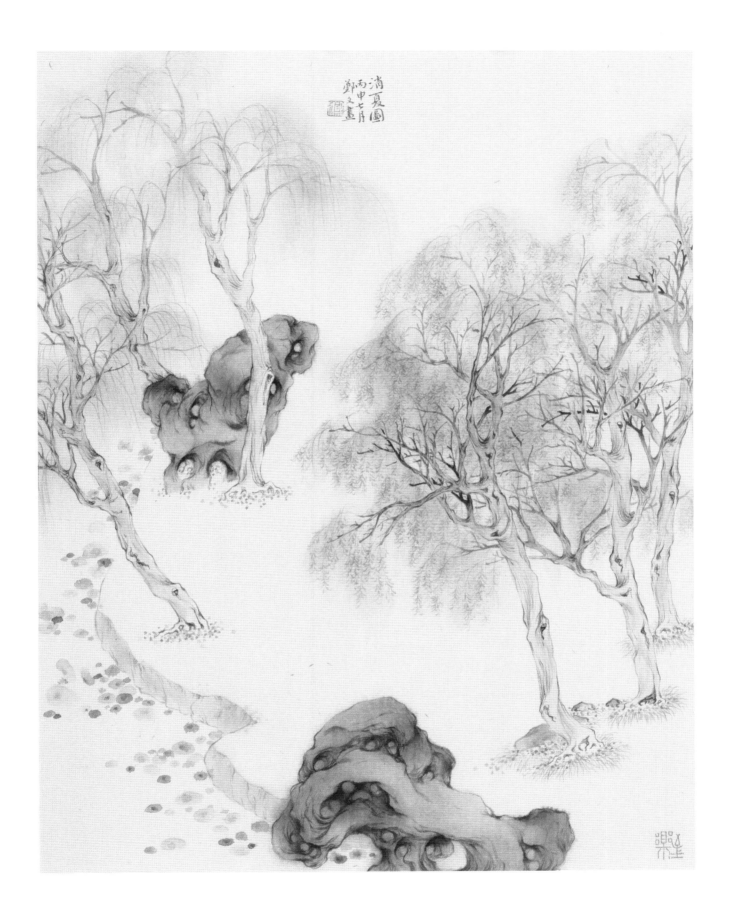

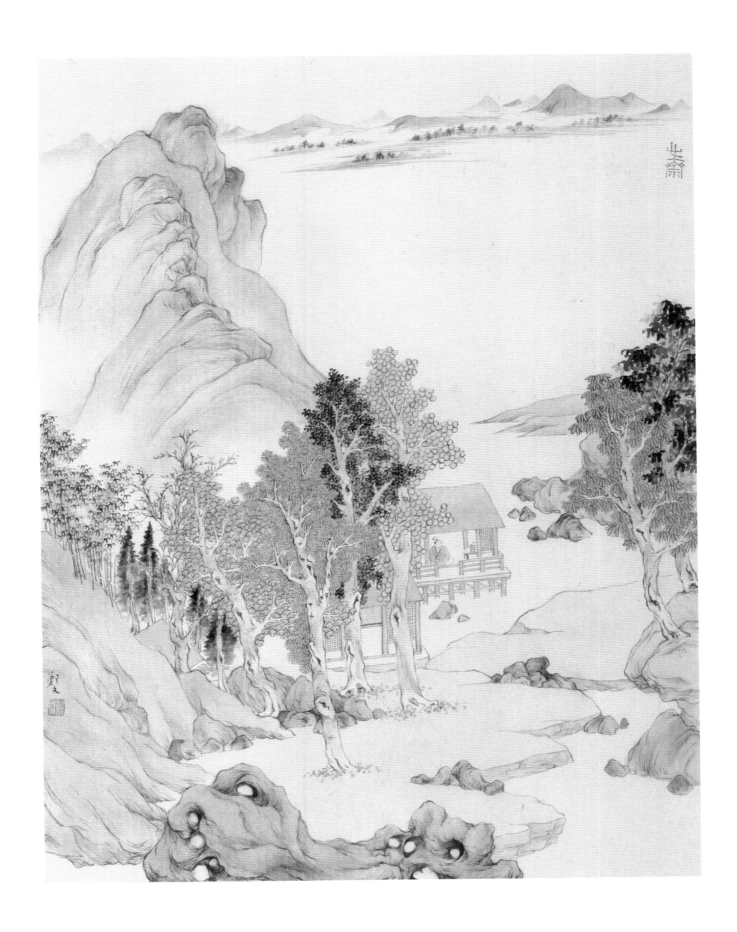

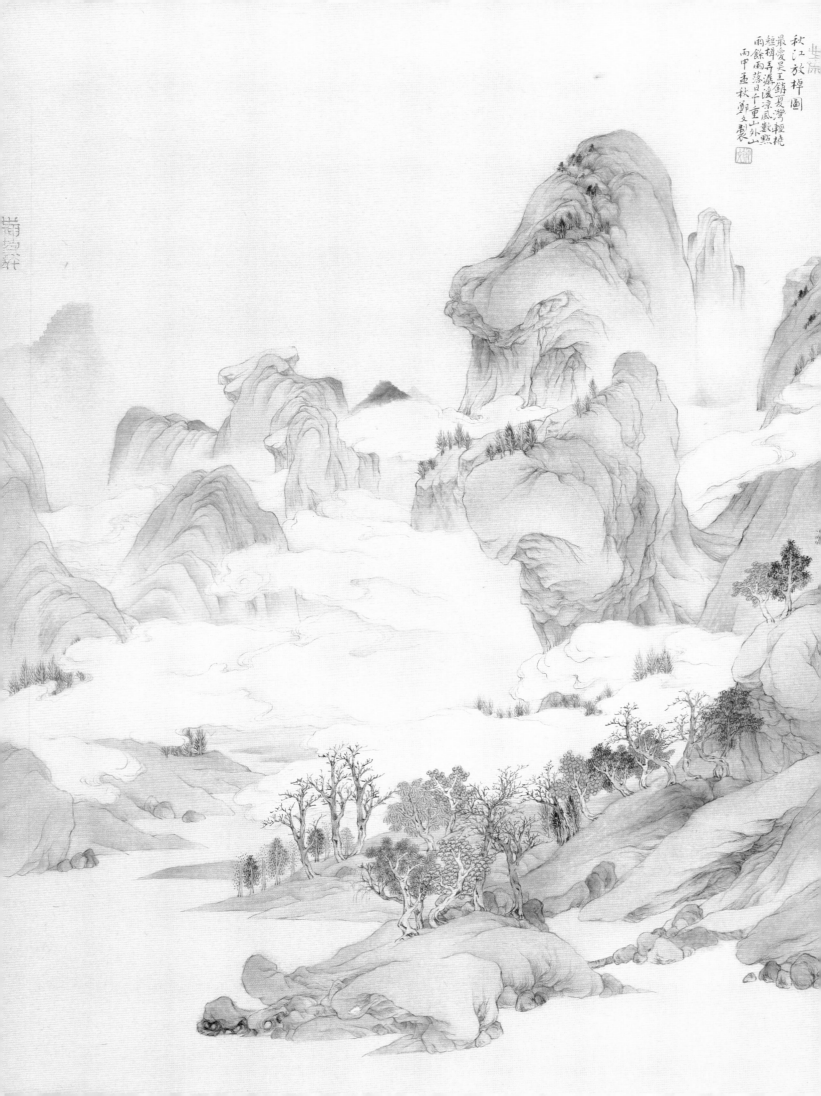

秋江放棹圖

最愛吳王錦夏灣輕橈
短楫弄潺湲淒涼數點
雨餘雨落日千重山外山
丙甲孟秋鄭文裝

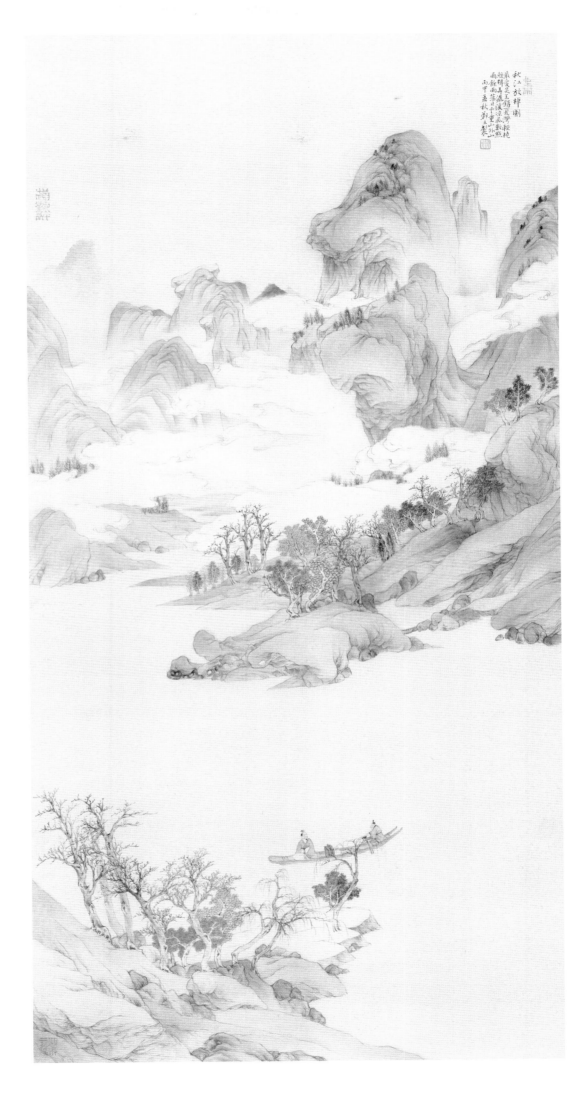

秋江放棹

纸本设色　136cm×68cm
2016 年

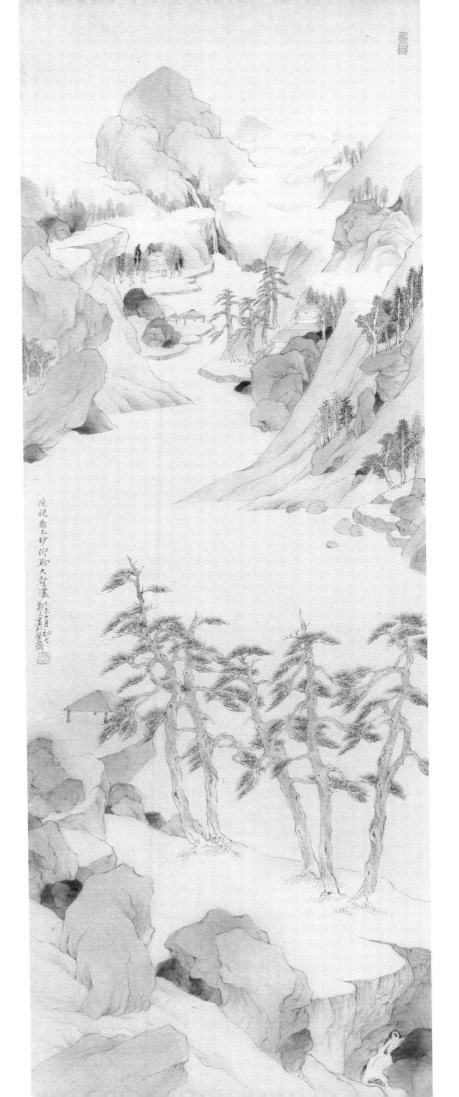

春日寄暢　　紙本設色 100cm×33cm　　2015 年

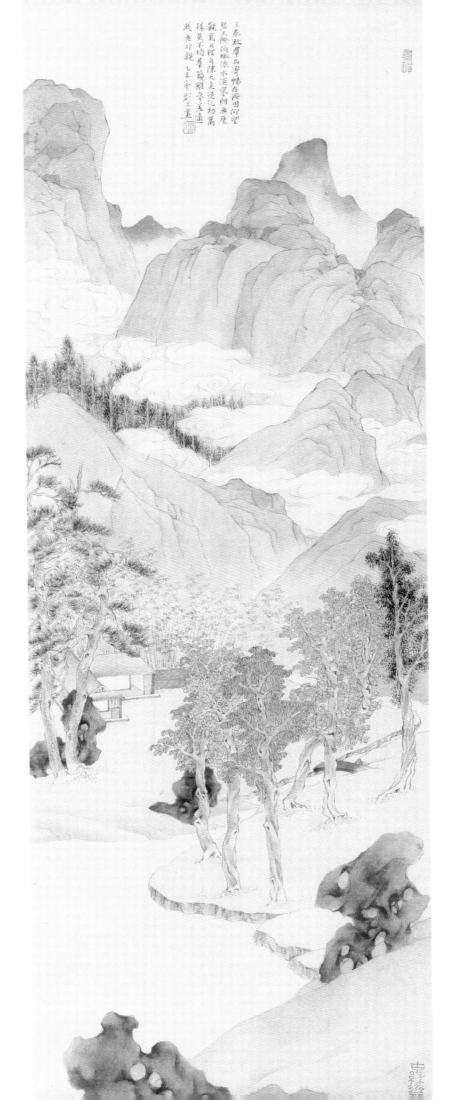

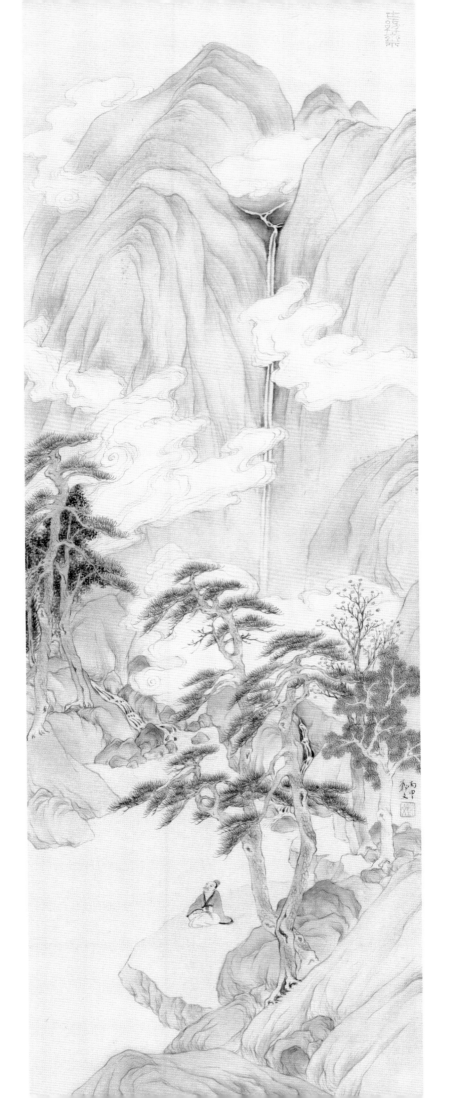

雪溪平遠　　　紙本設色 100cm×33cm　　2016 年

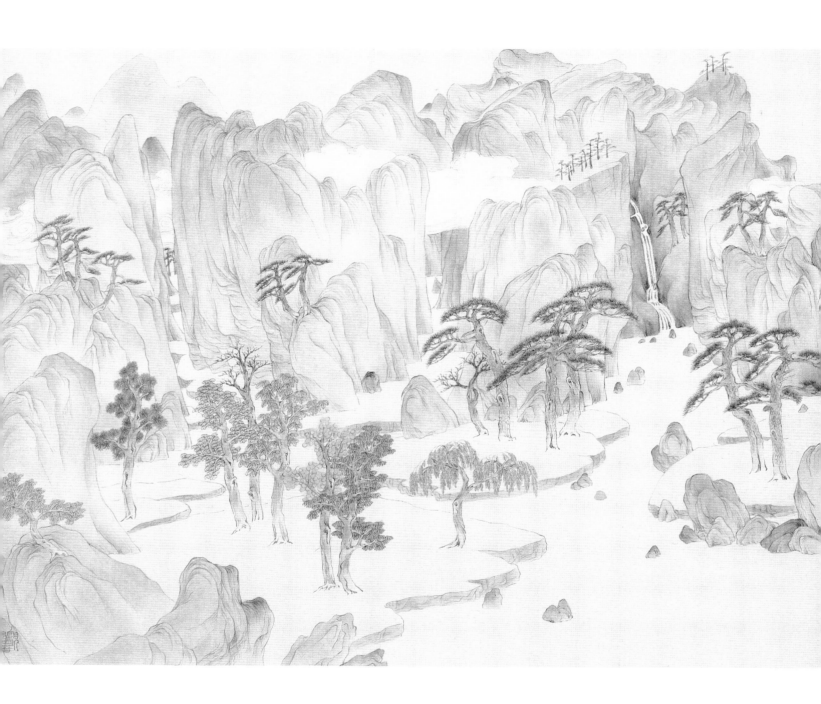

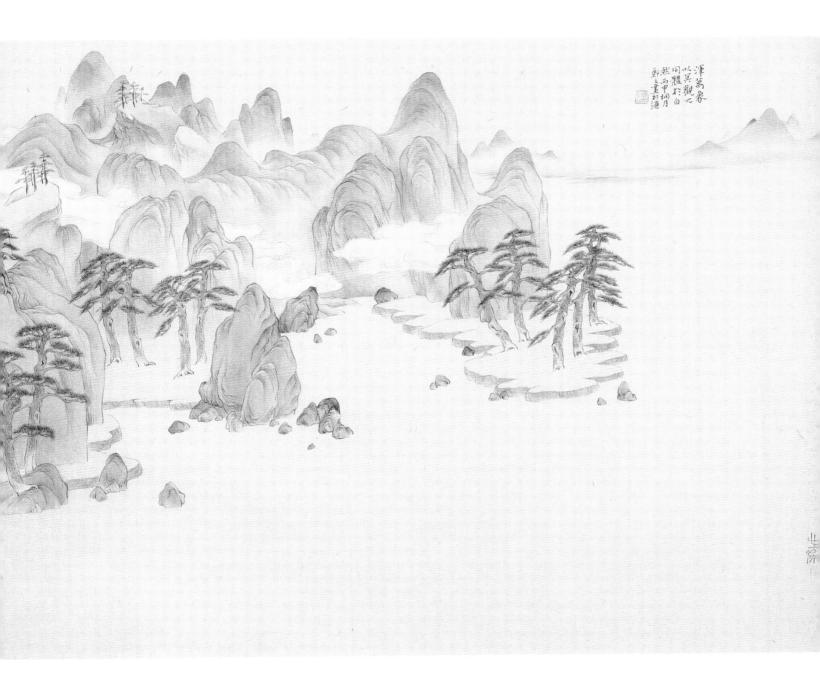

春日山居　　　　紙本設色 138cm×68cm　　2016 年

春日山居　　　　紙本設色 138cm×68cm　　2016 年

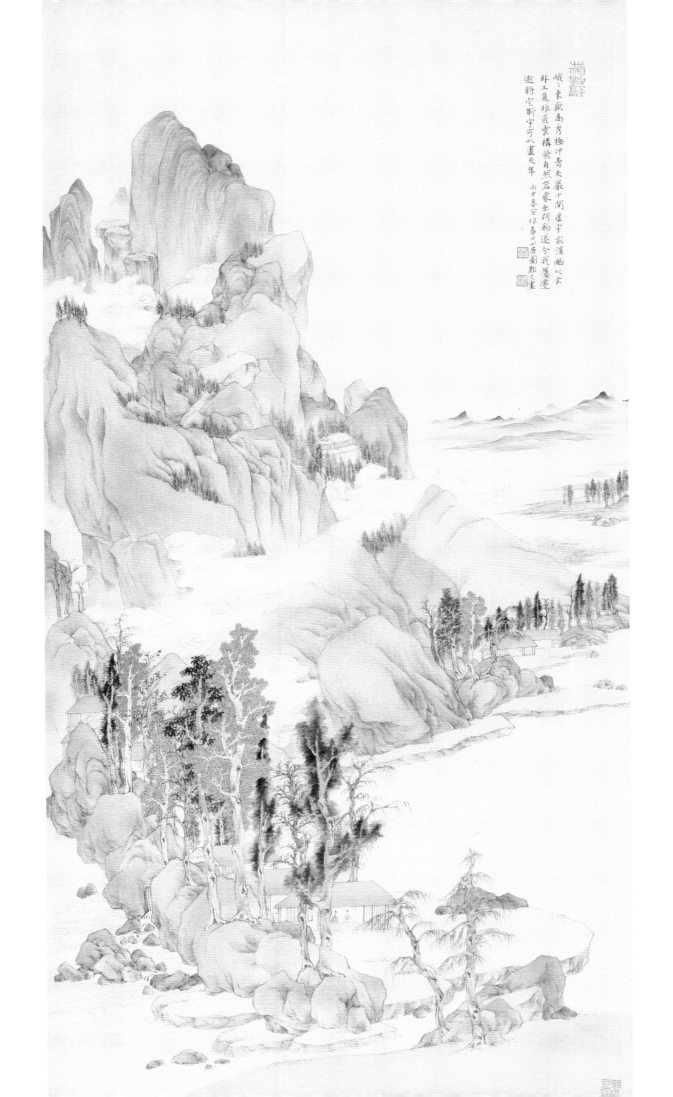

峨峨東嶽高崎嶇極沖青天巉巖中間虚宇寂漠游以玄
非工復非匠雲構發自然器象不何物遂令我屢遷
遂將雲斯宇可以盡天年
丙申長夏戲作春田山居圖鄭文畫

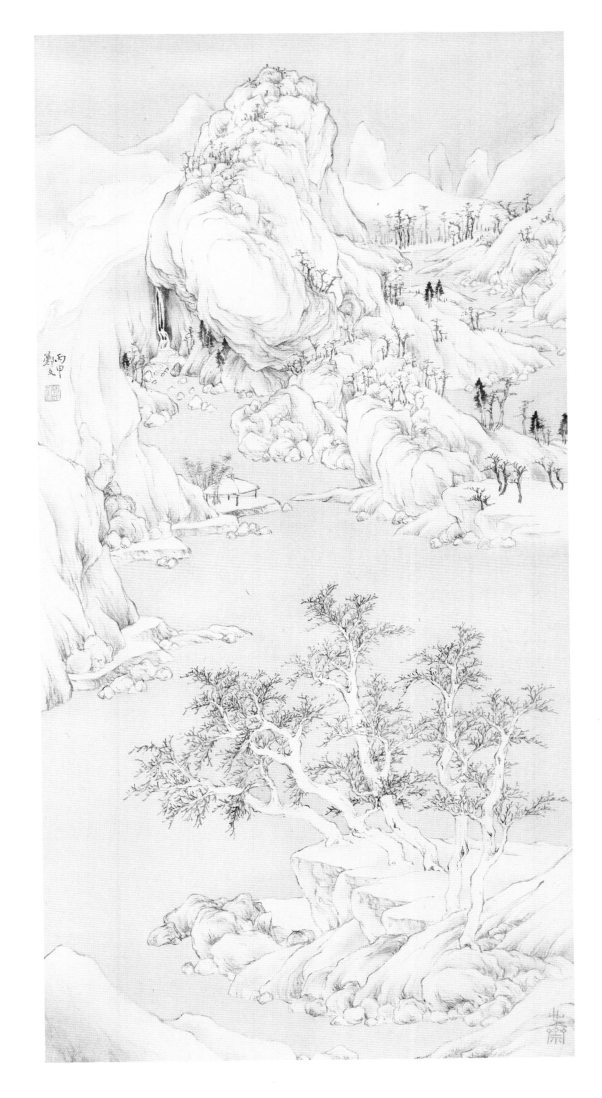

春雲烟樹

紙本設色 68cm×33cm　2016 年

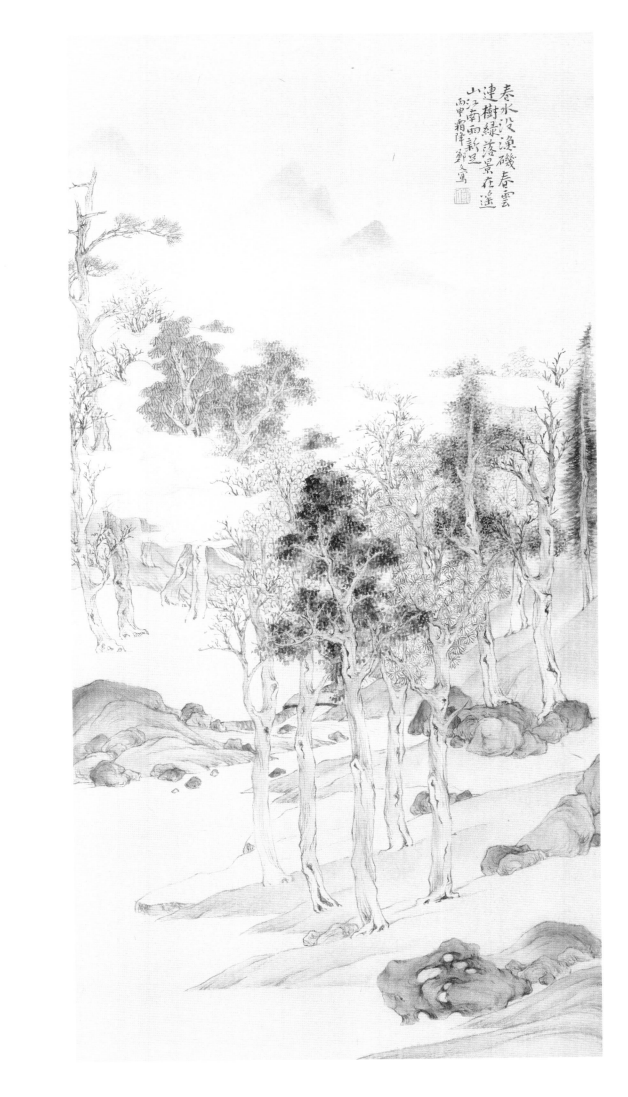

春水沒漁磯春雲
連樹綠落景在遙
山江南雨新里
丙甲霜降鄭文寫

清陰虛室　　　　紙本設色 68cm×33cm　　2016 年

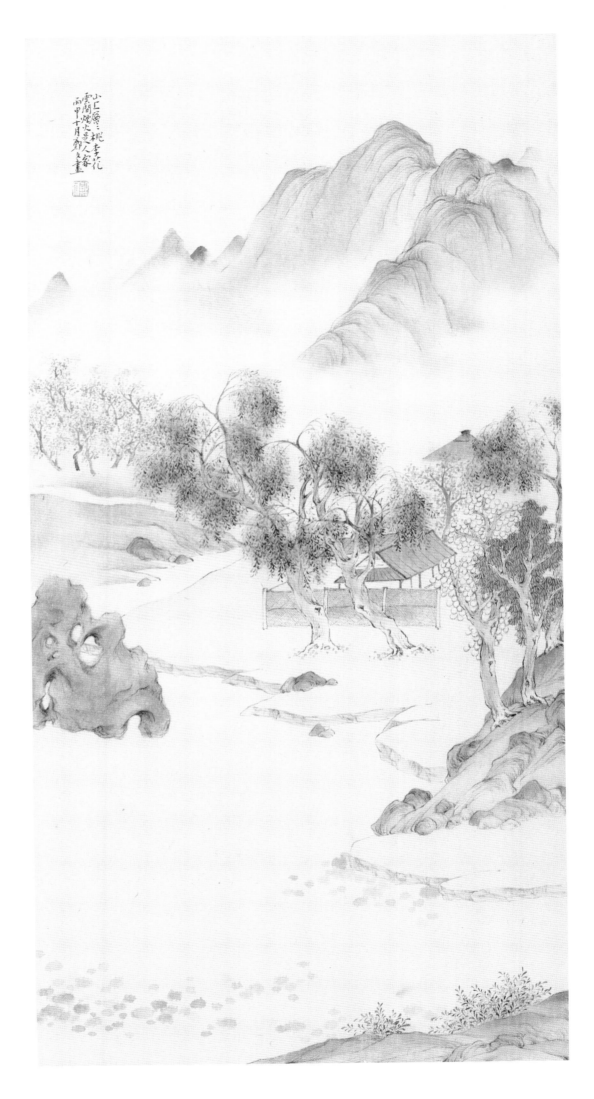

長松平皋　　　紙本設色 68cm×33cm　　2016 年

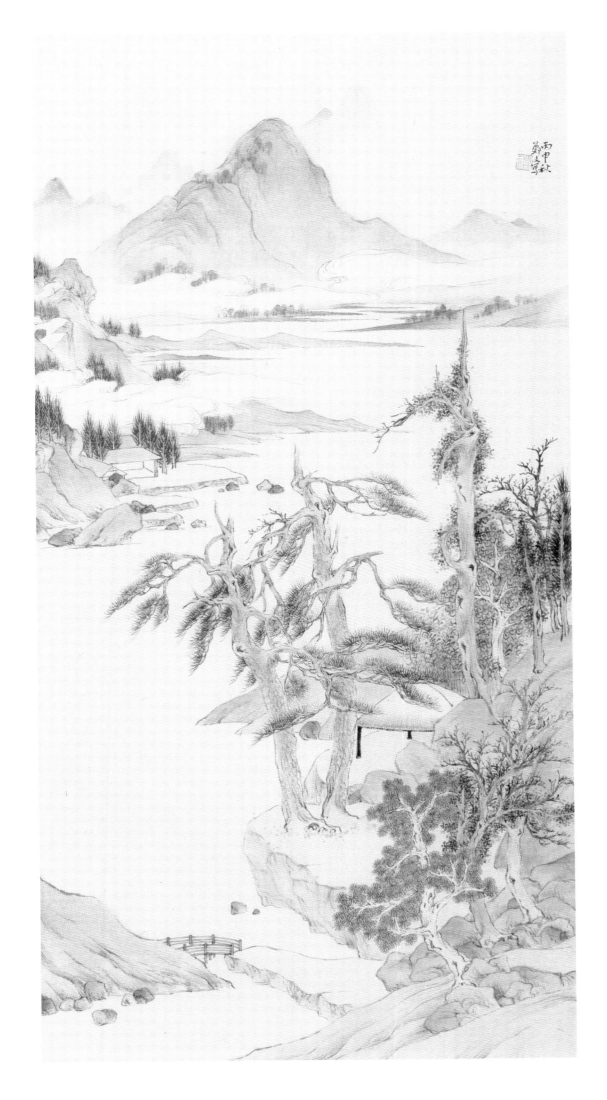

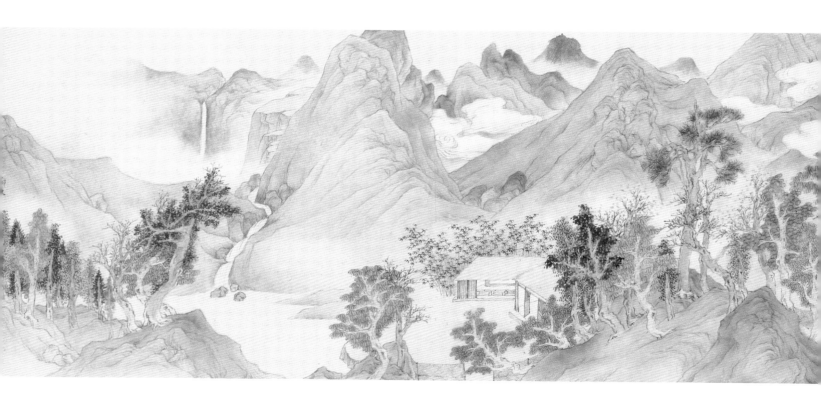

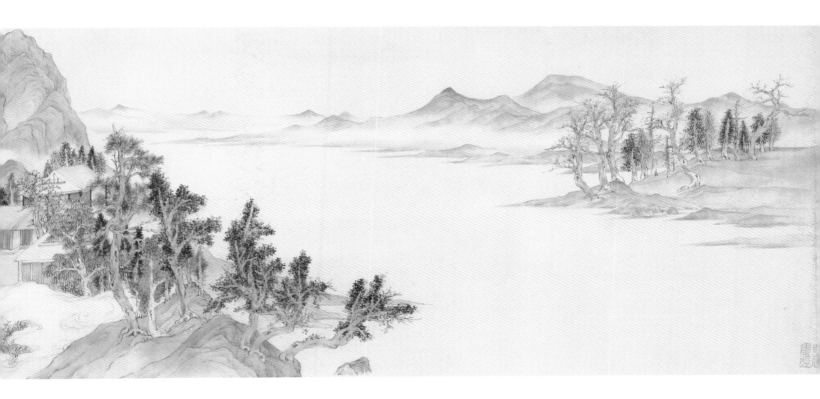

松壑清音　　　　紙本設色 138cm×68cm　　2017 年

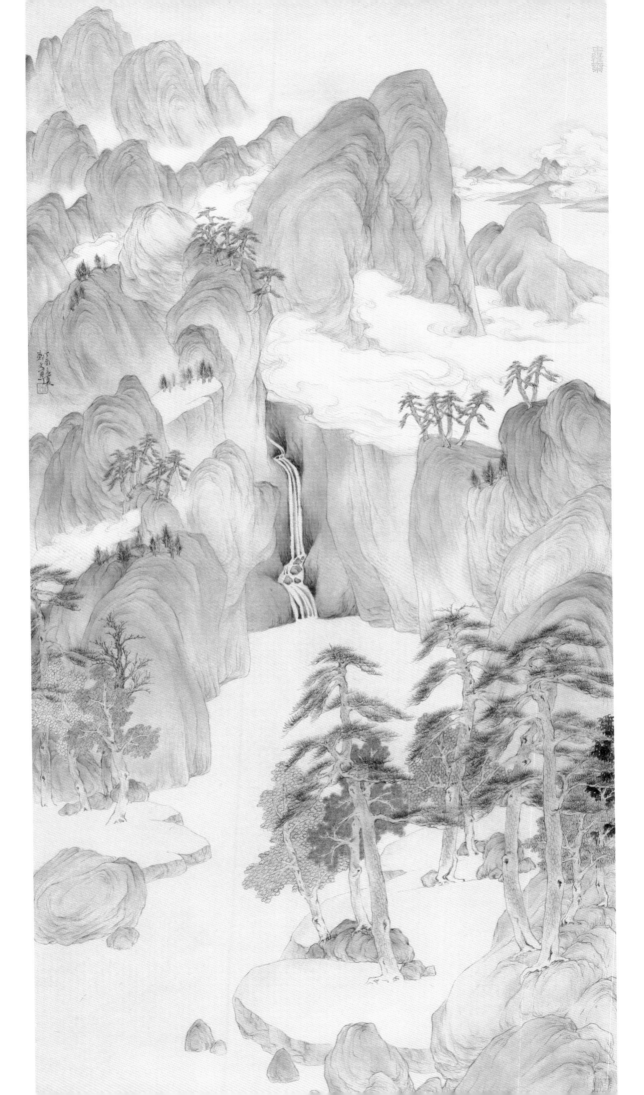

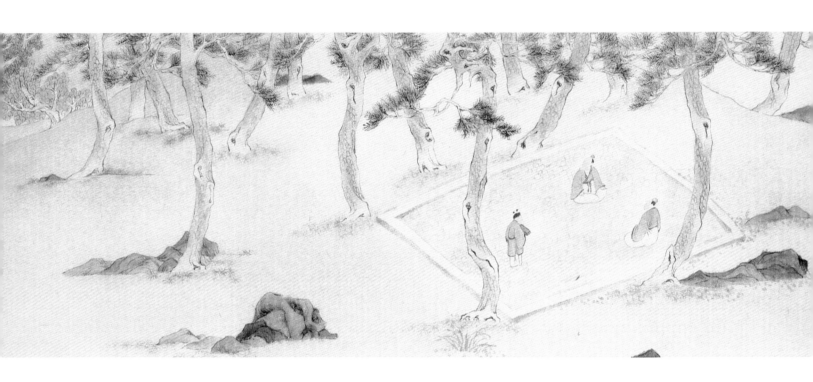

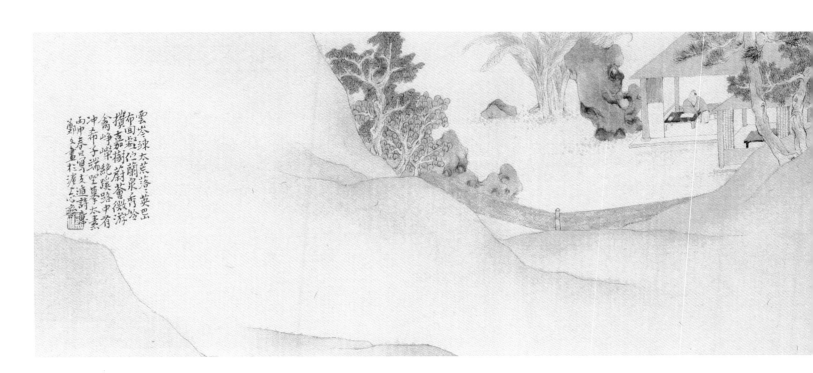

梅薩松

丙申初春
鄭文焯題

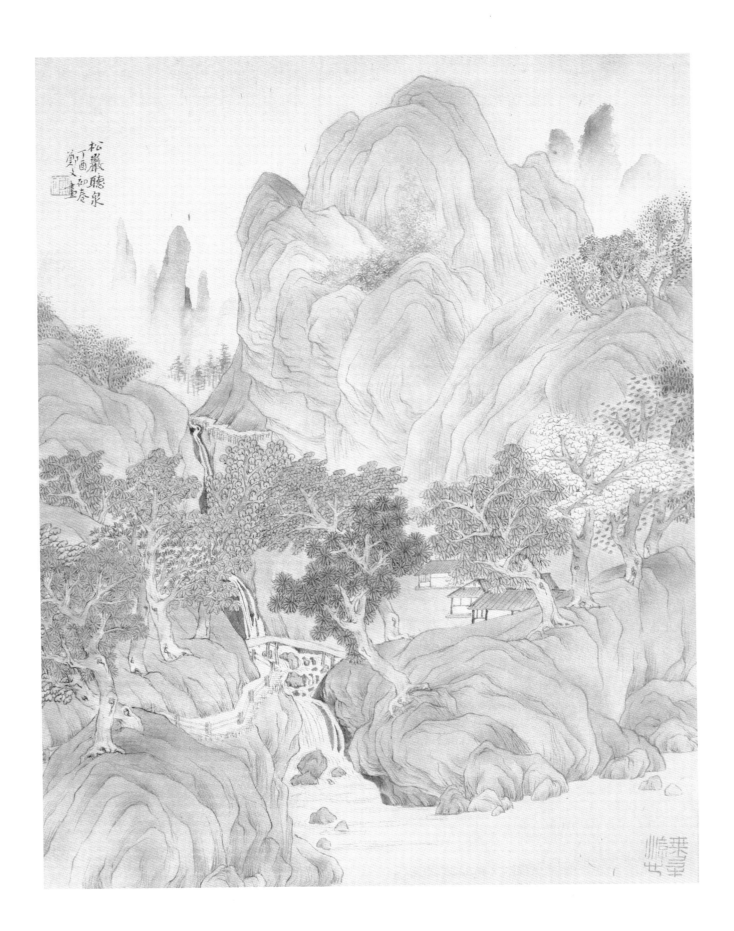

疏桐無塵　　　　紙本設色　45cm×33cm　　2017 年

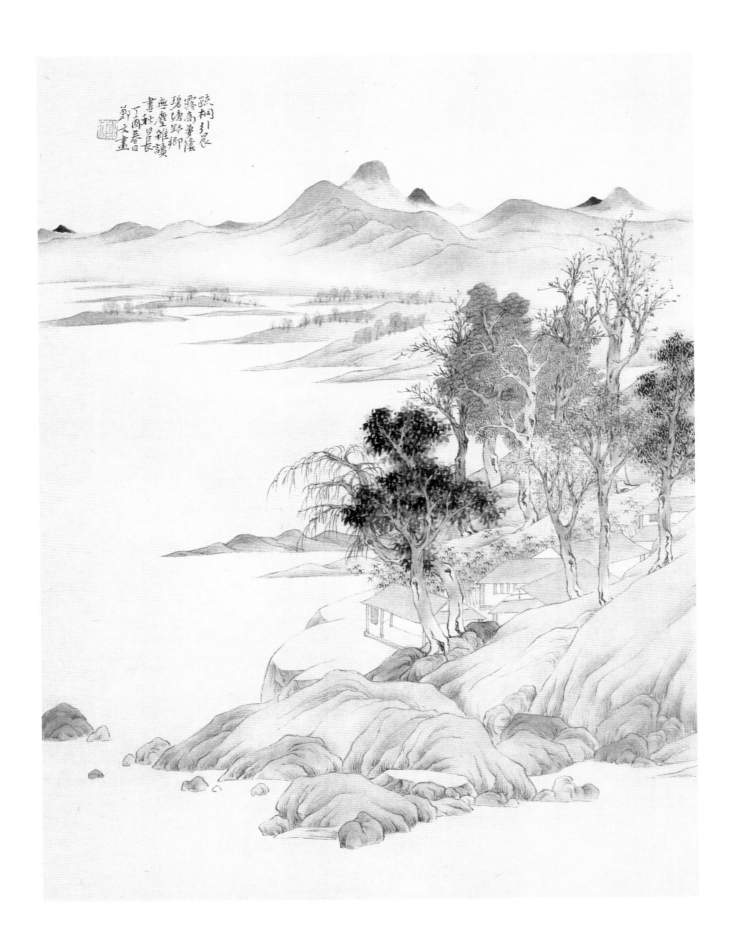

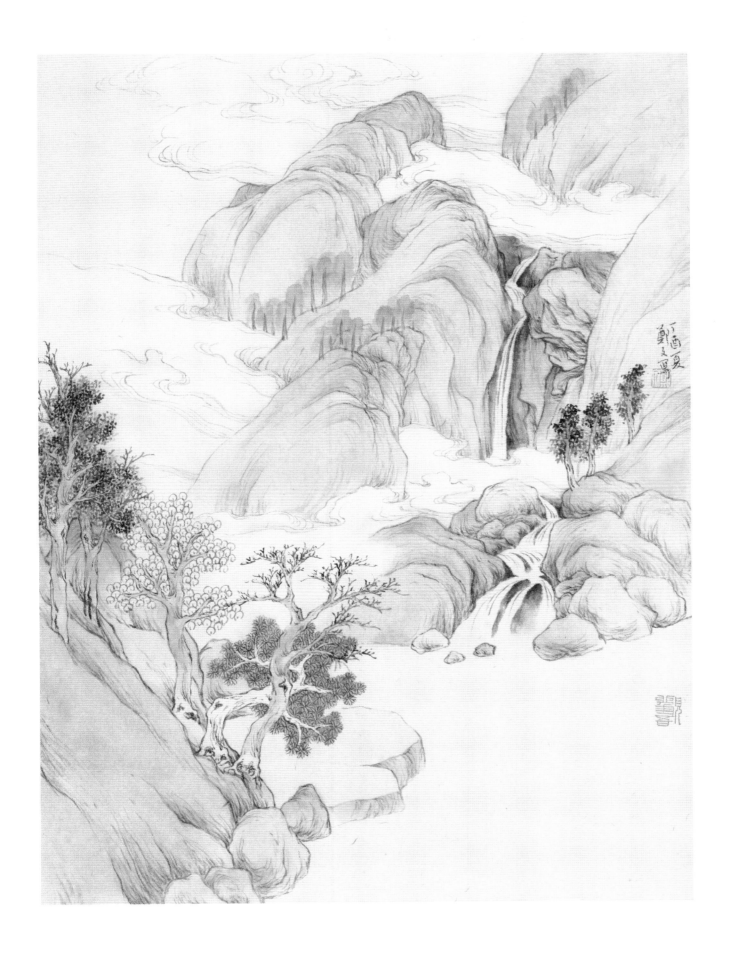

幽谷清泉　　　　　　紙本設色 45cm×33cm　　　2017 年

幽谷清泉　　　　　　紙本設色 45cm×33cm　　　2017 年

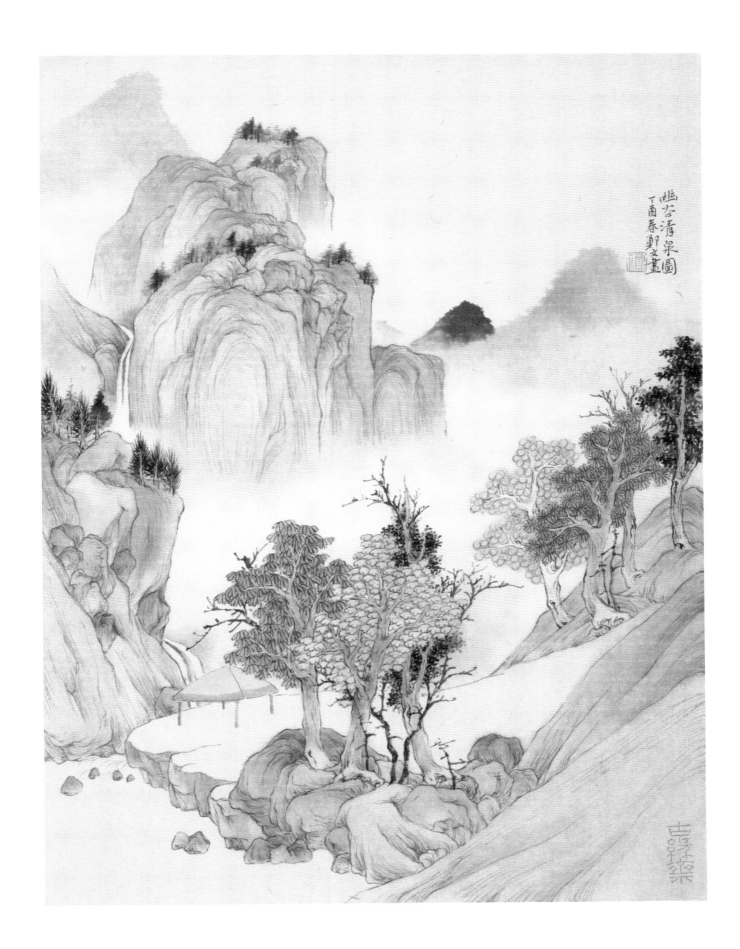

松蔭閑雲　　　紙本設色 45cm×33cm　　2017 年

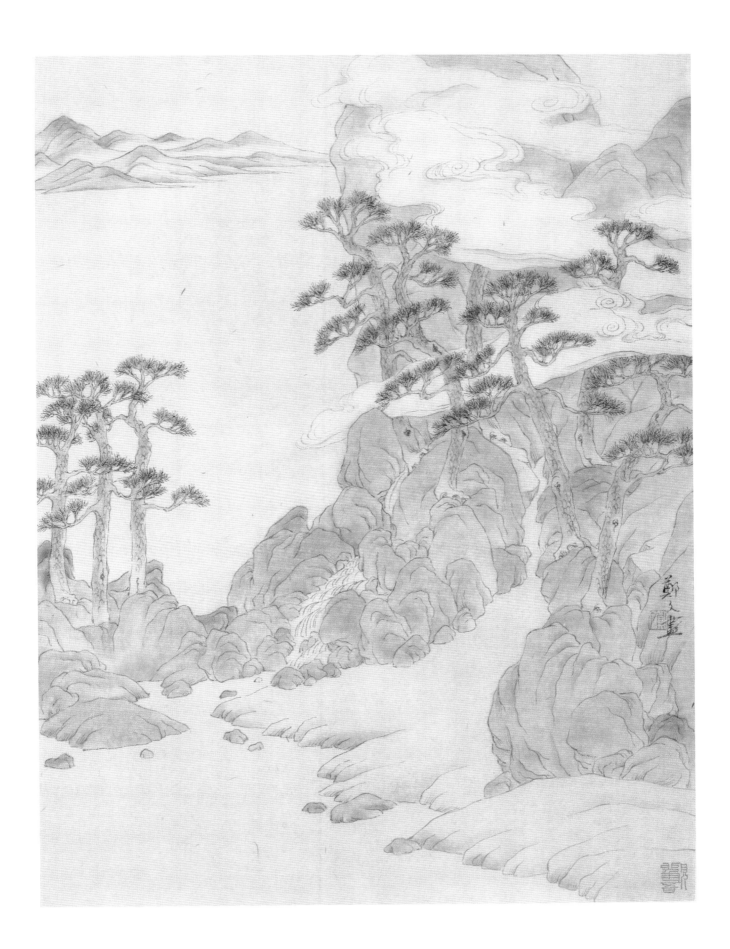

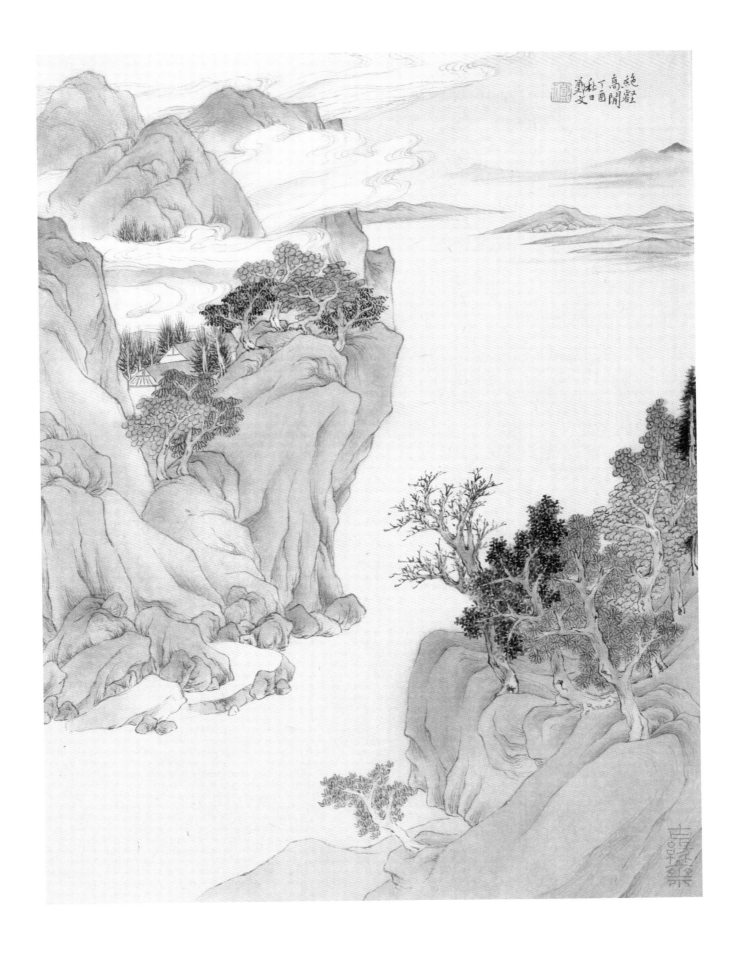

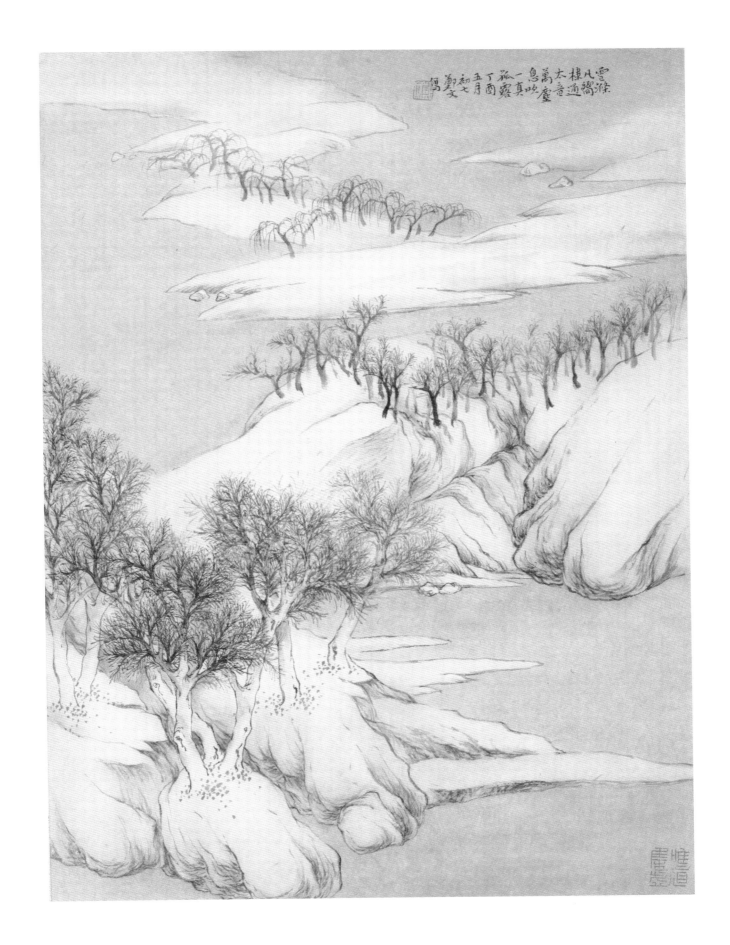

臨流養素　　　紙本設色 45cm×33cm　　2017 年

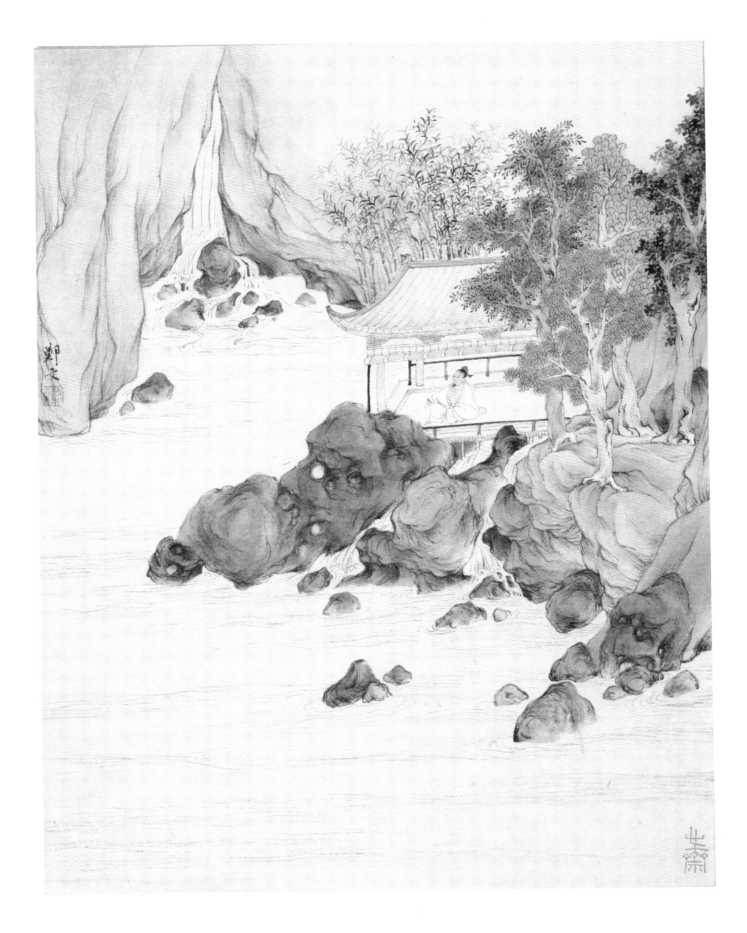

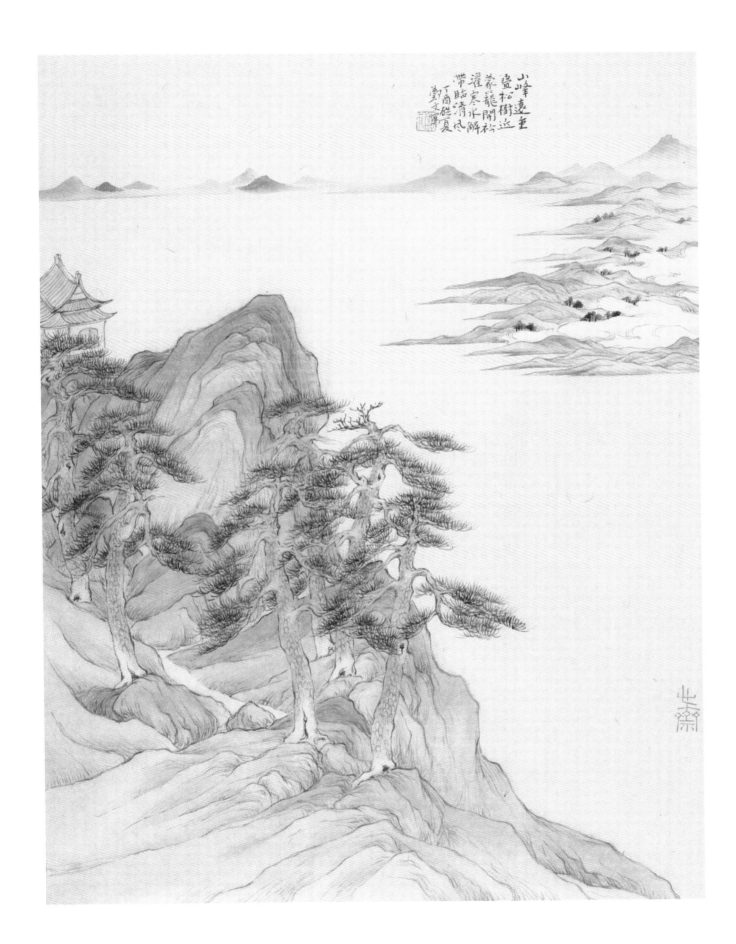

山峰遠重
疊松樹近
蒼龍開衣
濯寒水解衣
帶貼清風
丁酉結夏
鄭文□

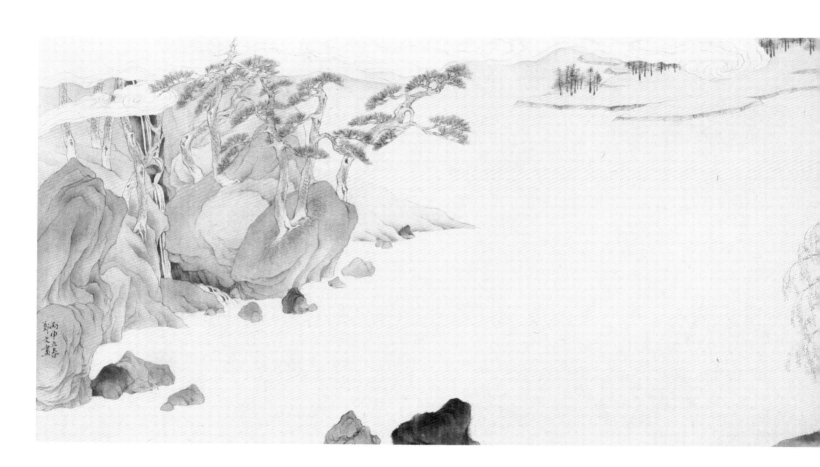

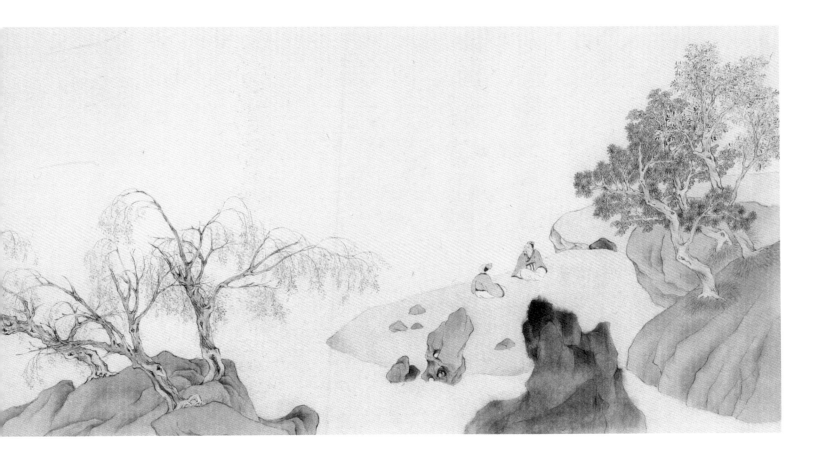

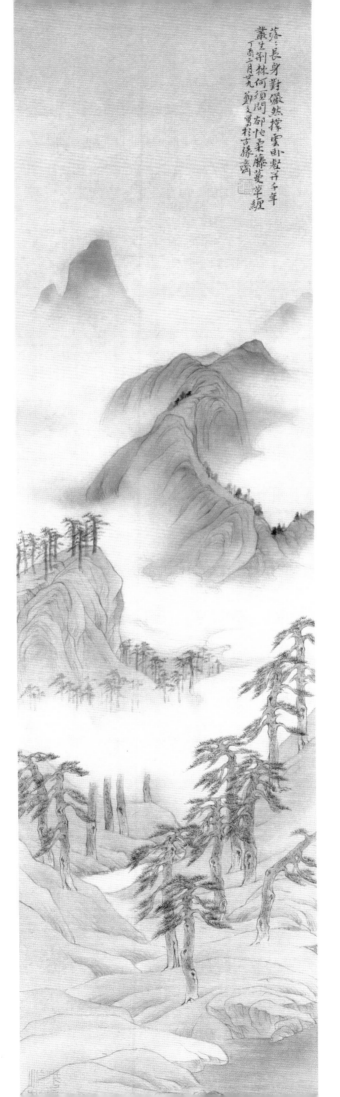

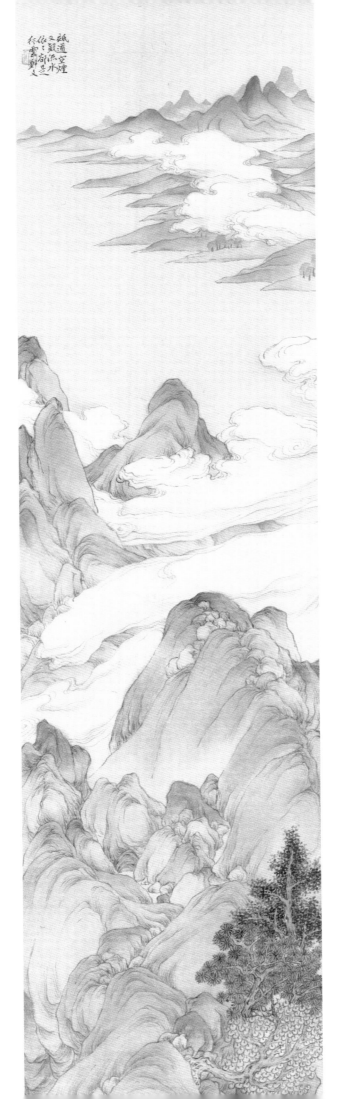

雲游系列 二　　　　紙本設色 79cm×21cm　　2017 年

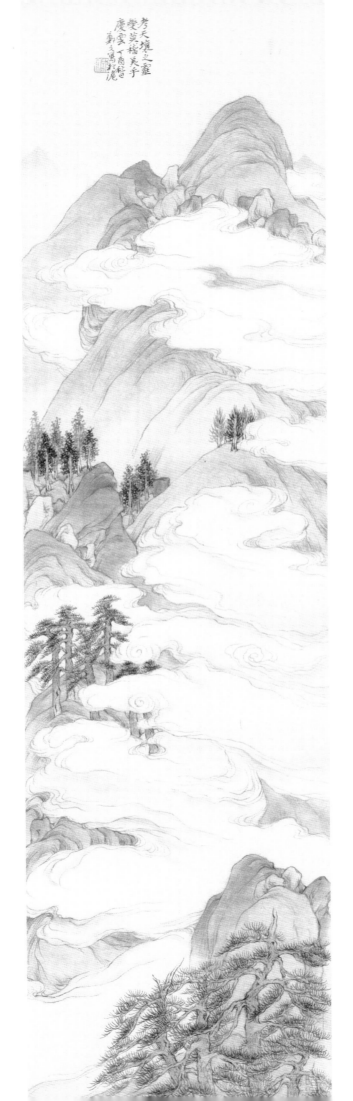

雲游系列 三　　　　紙本設色 79cm×21cm　　2017 年

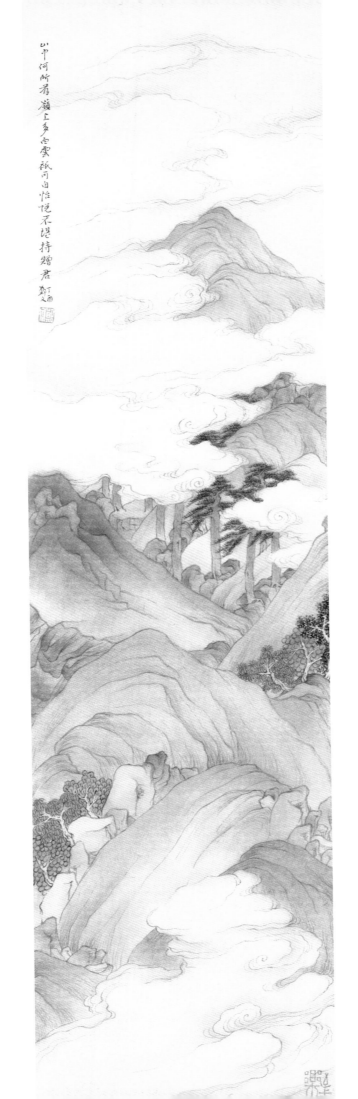

山中何所有 嶺上多白雲 祇可自怡悦 不堪持贈君 丁酉 鄭文

山泉幽谷　　　　　　　　　紙本設色　79cm×21cm　　　2017 年

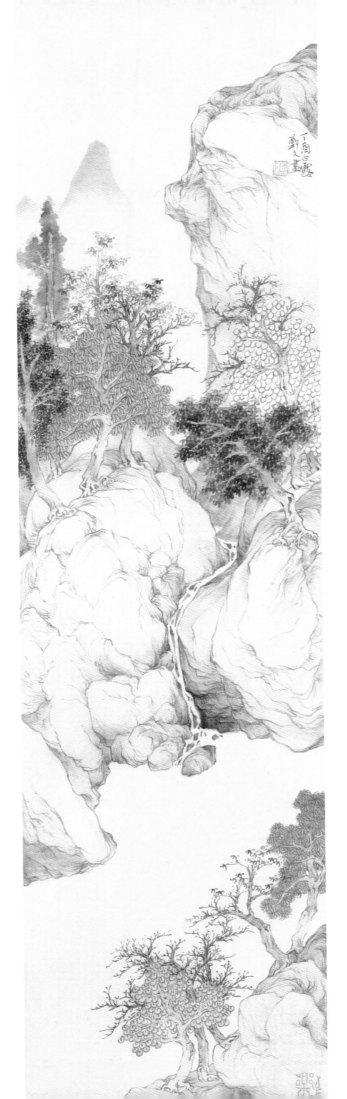

秋林平遠

紙本設色 79cm×21cm　　2017 年

秋林平遠

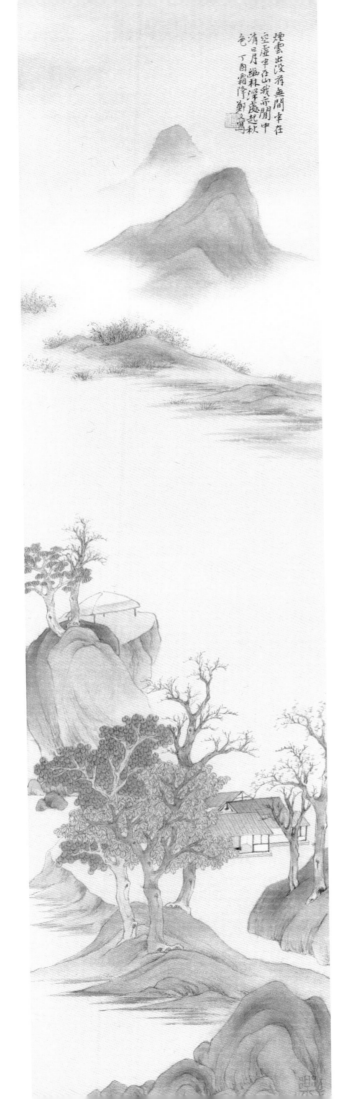

煙雲出沒有無間半在
空虛半在山我亦閒中
消日月緣林澤處起秋
色 丁酉霜降 鄭文寫

樂至

莊子有至樂篇論至樂活身
惟無為幾存其言曰天無為以之
清地無為以之寧故兩無為相合
萬物皆化芒乎芴乎而無從出乎
芴乎芒乎而無有象乎萬物眾
皆從無為殖故曰天地無為而無
不為

今圖八幀寫山林庭園之恬靜以存
至樂之道也為甲申月鄭文畫并記

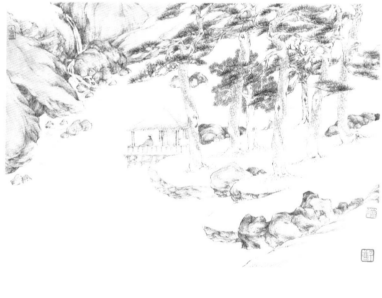

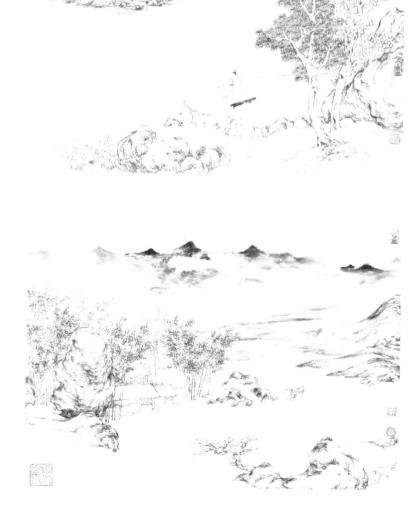

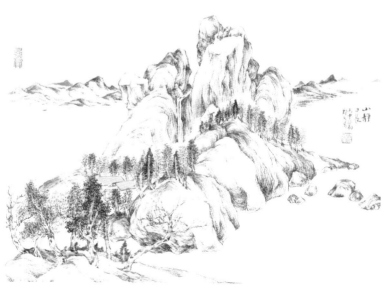

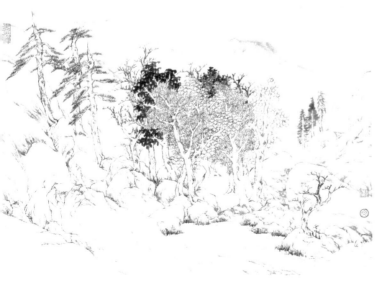

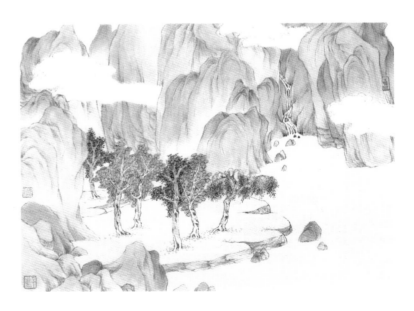

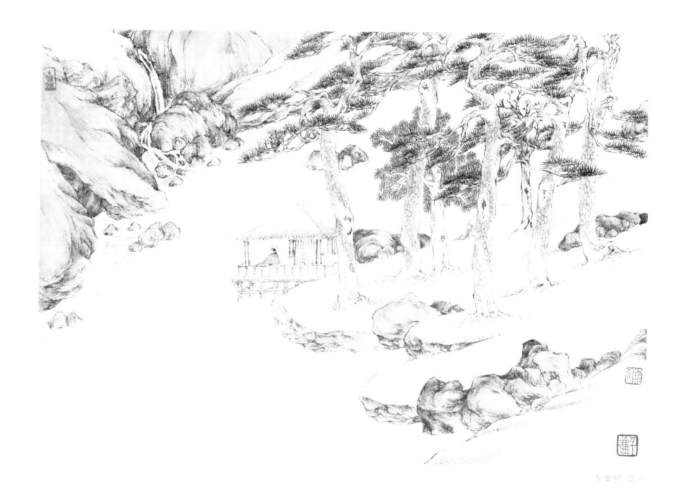

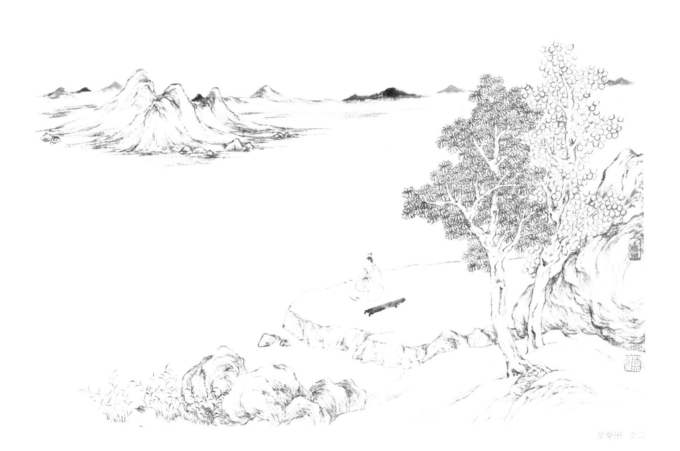

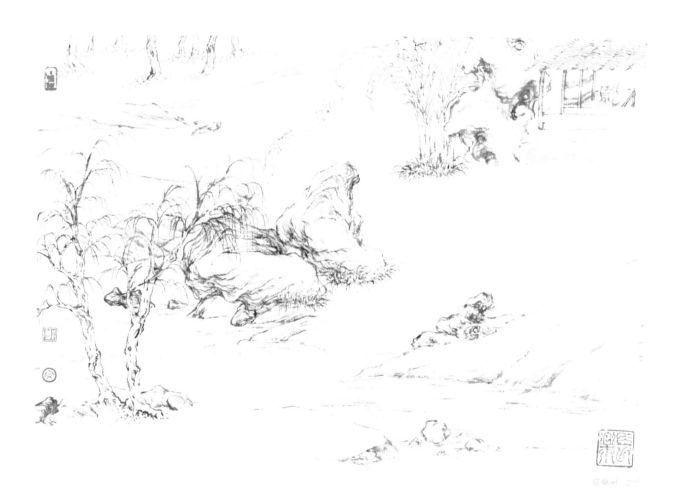

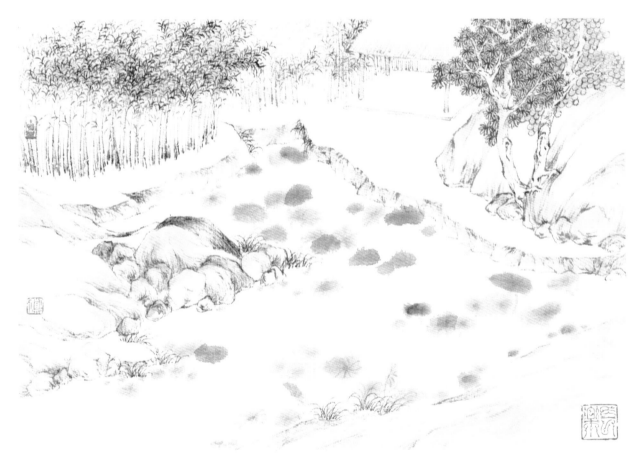

至樂冊 之四

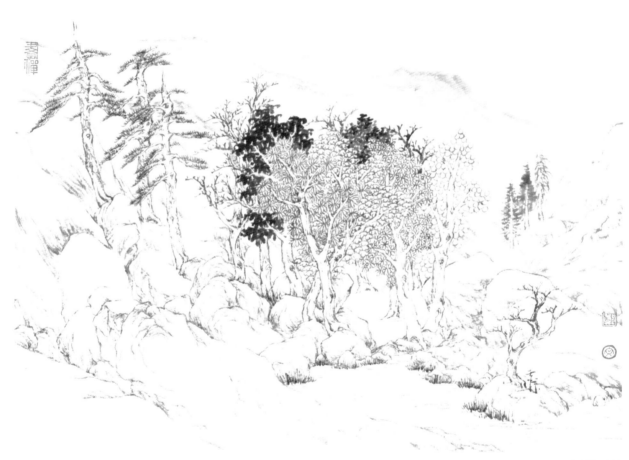

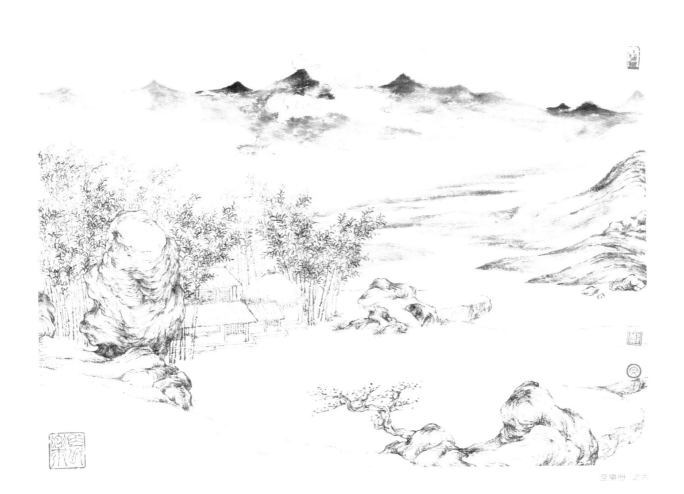

至樂冊 之六

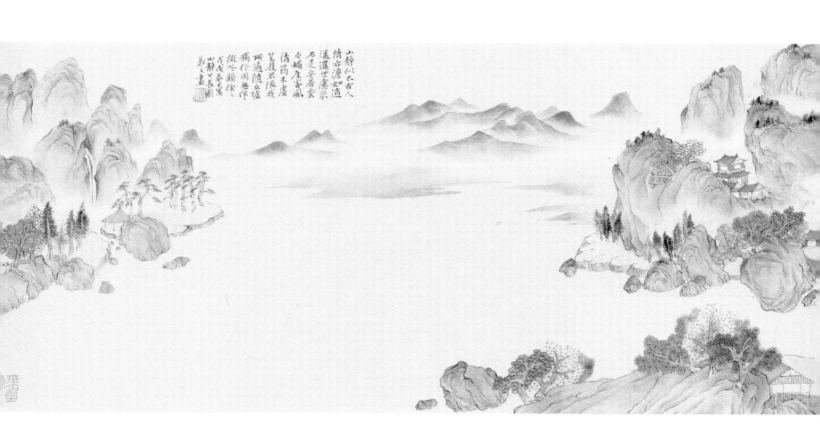

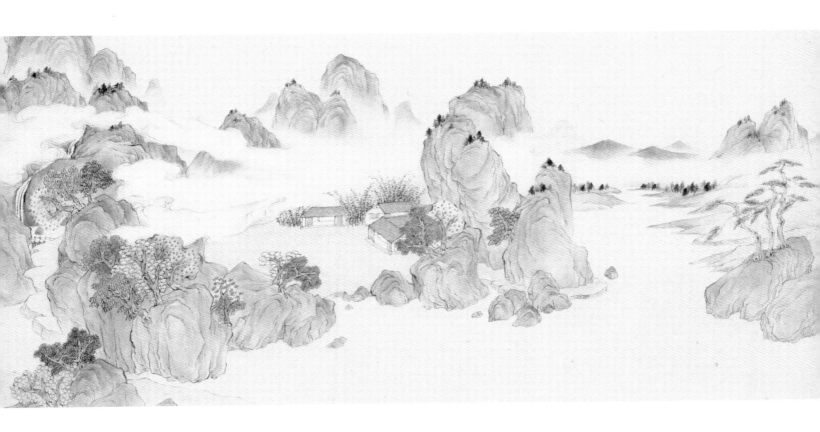

錢初熹（華東師範大學美術學院教授、博士生導師）

　　面對鄭文筆下的山水佳作，原本浮躁的心，瞬間靜了下來。我漸漸步入寧靜致遠、清新雅趣、靈動妍麗、韵味無窮的詩意空間，神游于情景交融的意境之中，體悟女畫家對物象神理妙趣的追求。

顧平（華東師範大學美術學院常務副院長、教授、博士生導師）

　　鄭文老師的畫整體看清雅潤澤，簡勁利落，不潦草勿苟且。鄭文老師的畫最傳統，專于文人一路，步步爲營，微妙處見功夫。鄭文老師的畫決不刻意實現自我轉化，總以委婉而細膩的方式隱飾表白、深蘊情感。這也是鄭文老師的爲人，從不與人爭與事辯，淡然得如此柔潤而隨和，自嘲常常成爲她釋然的智慧策略。

　　中國畫可以畫傳統，處處從經典中來，幾千年的文化遺傳必有取之不竭的養分。取之當先解之，通過解構方悟得傳統精髓，得其真傳。中國畫也可以不畫傳統，工具材料兼取，觀念却可以全面置換，它更好地切入了當下，喜怒哀樂任由你去表達。中國畫也可以新面貌名世，帶來不一樣的視覺認知。鄭文老師畫傳統，就是正道之一。表面上，她的畫過于“老道”，缺乏“新意”，殊不知這沒有“新意”恰恰是她的意義所在。這對傳統的承繼，即使不算是“秘傳”，那也是對文化的守護。我贊美鄭文老師的選擇，希望她再“老道”些纔好。如果有更多的人，能像鄭文老師這樣，少些“新意”，多些“真傳”，我們纔能真正尋得文化自信。

黃福海（詩人、翻譯家，上海翻譯家協會理事）

　　有幸又見到鄭文的山水畫。十五年前觀其畫，畫風中規中矩，山是山，水是水，清净明朗，用王維的詩來形容就是“陰晴衆壑殊”。五年前觀其畫，山水儼然打成一片，各具表情，互相間透露出一種呼應，再用王維的詩來形容就是“山色有無中”。如今又觀其畫，景物都活動起來，景色與人物融爲一體，親切感人，景襯托人，人襯托景，還是用王維的詩來形容，就是“坐看雲起時”。

劉曉莉（華東師範大學中文系教授、博士生導師）

　　傳承古代學術的兩道，一是照着講，二是接着講。觀鄭文的畫，給我的感覺是，既是照着畫，又是接着畫。“擬”系列作品，是照着畫，擬的不僅僅是筆法、墨色、構圖，更是古意；“四季”系列作品，是接着畫，但不是那種無度的廉價的所謂創新，而是接續古意，讓古意抵達現代人忙碌的日常、擾攘的内心。

張晶（華東師範大學美術學院教授、博士生導師）

欣聞鄭文個展在即，奉上同硯之賀。觀其山水畫近作，愈來愈精、愈造愈淡，少有火氣。園林描繪尤佳，以田圃寄栖逸之志，筆法秀潤，設色清雅；品其山水田園之境，難得静氣又并不孤傲，居廟堂愈知田園之悠然。平易近人方歸衆望，淡泊寧静以能致遠，祝展覽圓滿成功！

錢保綱（上海工程技術大學藝術設計學院教師、山水畫家、中國戲曲表演學會常務委員）

作爲唯一一個與鄭文女士同學了七年的畫友，今天來概括她的繪畫特點與成就，我想"學院古典之代表"庶幾近之。在我所見，大學階段，鄭文對龔賢的理解是當時最佳的，這是基于她對海上山水與書法的傳承。碩士之後，隨着她環境的發展與個性的探索，轉而傾心于精緻謹飭的畫風，一度以没骨花鳥及園林寫生爲題材，很具韵味。近年又花了很大功夫專研傳統山水復雜的結構方式。我覺得這兩者的結合是鄭文繪畫成就學院古典高度的意義所在。

汪滌（華東師範大學美術學院副教授、碩士生導師、策展人）

鄭文的筆墨不僅細膩、精巧而且淡雅，她不追求濃墨重彩和简單的視覺刺激，而是用素樸的面貌來示人。她爲我們展現了園林中寂静清空的一面。這既體現了她女性特有的温婉平淡氣質，更表現了江南文人傳統的淡定雅潔。在鄭文新近的作品中我們還看到了一種新的迹象，這就是更多古意的介入。許多類似趙孟頫山水的設色、造型之法出現在她的畫面中，古雅高貴的色彩較之單純的筆墨似乎更加豐富多彩。

我以爲鄭文的山水畫正是爲我們在都市空間中營造出一個親切、恬淡的場域，讓我們去卧游其間，去澄澈自己的心靈。這是鄭文山水畫的追求，也是山水畫這一古老畫種發展千年而不斷傳承和發展的根基所在。

邵仄炯（上海師範大學美術學院副教授、碩士生導師、山水畫家）

鄭文的山水畫多得之于歷代經典的山水圖式，宋元明清的各種風格經她的精研與修正均理法通達，生發自然。故她筆下的一樹一石皆具格法與出典。讀她的山水畫如同閱讀一部山水畫史。

中國畫的妙處是綫條，在鄭文素筆白描的山水畫樣式中，綫條的表現充分而從容，且充盈着嚴謹與理性的思考。她剔除多餘的修飾和情緒的干擾，僅留下狀物時的筆精墨妙，這即是作者對藝術語言的選擇和詮釋。

近日鄭文的山水畫也開始注入色彩，畫面在明净的色調中秉持着一貫文氣而雅致的江南韵調，耐人尋味。

鄭 文

女

1968 年出生于上海

1996 年畢業于華東師範大學藝術教育系中國畫專業，獲學士學位

2003 年畢業于華東師範大學藝術學院中國畫專業，獲碩士學位

現爲華東師範大學美術學院副教授、副院長、碩士生導師

專著《江南世風的轉變與吳門繪畫的崛興》（上海文化出版社 2007 年出版）

編著《中國畫技法——没骨法》（上海書畫出版社 2004 年出版）

編著《畫花鳥小品十招》（上海人民美術出版社 2009 年出版）

編著《中國畫寫意基礎——高等藝術院校美術基礎系列教材》（上海人民美術出版社 2010 年出版）

編著《中國畫教學研究》（上海教育出版社 2018 年出版）

主持并完成教育部重點課題《基于中小學師資培養的中國畫教學研究》，主持國家社科基金教育學一般項目《基于可視化大數據分析的中小學中國畫教學評價體系建構研究》

圖書在版編目（CIP）數據

山静日長：鄭文山水畫集 / 鄭文著 . -- 上海：上海
書畫出版社 . 2018.6
ISBN 978-7-5479-1771-8
Ⅰ . ①山… Ⅱ . ①鄭… Ⅲ . ①山水畫—作品集—中
國—現代 Ⅳ . ① J222.7

中國版本圖書館 CIP 數據核字 (2018) 第 109302 號

山静日長
鄭文山水畫集

鄭文　著

責任編輯	何潔　張愛梅
審　　讀	曹瑞鋒
責任校對	郭曉霞
策　　劃	芊荷藝術空間
裝幀設計	薛俊華
技術編輯	包賽明

出版發行	上 海 世 紀 出 版 集 團 上海書畫出版社
地址	上海市延安西路 593 號　200050
網址	www.ewen.co www.shshuhua.com
E-mail	shcpph@163.com
印刷	上海文藝大一印刷有限公司
經銷	各地新華書店
開本	635×965　1/8
印張	20
印數	500
版次	2018 年 6 月第 1 版 2018 年 6 月第 1 次印刷

書號	ISBN 978-7-5479-1771-8
定價	218.00 圓